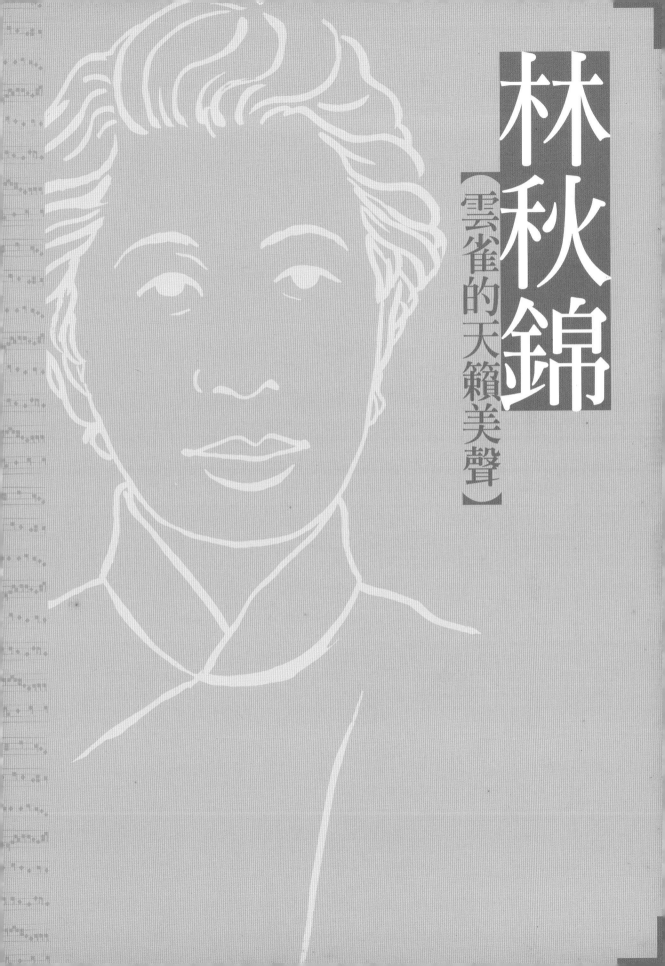

林秋錦

【雲雀的天籟美聲】

c o n t e n t s 目次

生命的樂章 來自台南的雲雀

台灣音樂「師」想起

文建會文化資產年的眾多工作項目裡，對於為台灣資深音樂工作者寫傳的系列保存計畫，是我常年以來銘記在心，時時引以為念的。在美術方面，我們已推出「家庭美術館—前輩美術家叢書」，以圖文並茂、生動活潑的方式呈現；我想，也該有套輕鬆、自然的台灣音樂史書，能帶領青年朋友及一般愛樂者，認識我們自己的音樂家，進而認識台灣近代音樂的發展，這就是這套叢書出版的緣起。

我希望它不同於一般學術性的傳記書，而是以生動、親切的筆調，講述前輩音樂家的人生故事；珍貴的老照片，正是最真實的反映不同時代的人文情境。因此，這套「台灣音樂館—資深音樂家叢書」的出版意義，正是經由輕鬆自在的閱讀，使讀者沐浴於前人累積智慧中；藉著所呈現出他們在音樂上可敬表現，既可彰顯前輩們奮鬥的史實，亦可為台灣音樂文化的傳承工作，留下可資參考的史料。

而傳記中的主角，正以親切的言談，傳遞其生命中的寶貴經驗，給予青年學子殷切叮嚀與鼓勵。回顧台灣資深音樂工作者的生命歷程，讀者們可重回二十世紀台灣歷史的滄桑中，無論是辛酸、坎坷，或是歡樂、希望，耳畔的音樂中所散放的，是從鄉土中孕育的傳統與創新，那也是我們寄望青年朋友們，來年可接下

傳承的棒子，繼續連綿不絕的推動美麗的台灣樂章。

這是「台灣資深音樂工作者系列保存計畫」跨出的第一步，逐步遴選值得推薦的音樂家暨資深音樂工作者，將其故事結集出版，往後還會持續推展。在此我要深謝各位資深音樂家或其家人接受訪問，提供珍貴資料；執筆的音樂作家們，辛勤的奔波、採集資料、密集訪談，努力筆耕；主編趙琴博士，以她長期投身台灣樂壇的音樂傳播工作經驗，在與台灣音樂家們的長期接觸後，以敏銳的音樂視野，負責認真的引領著本套專輯的成書完稿；而時報出版公司，正也是一個經驗豐富、品質精良的文化工作團隊，在大家同心協力下，共同致力於台灣音樂資產的維護與保存。「傳古意，創新藝」須有豐富紮實的歷史文化做根基，文建會一系列的出版，正是實踐「文化紮根」的艱鉅工程。尚祈讀者諸君賜正。

行政院文化建設委員會主任委員　陳郁秀

【序文】

認識台灣音樂家

「民族音樂研究所」是行政院文化建設委員會「國立傳統藝術中心」的派出單位，肩負著各項民族音樂的調查、蒐集、研究、保存及展示、推廣等重責；並籌劃設置國內唯一的「民族音樂資料館」，建構具台灣特色之民族音樂資料庫，以成為台灣民族音樂專業保存及國際文化交流的重鎮。

為重視民族音樂文化資產之保存與推廣，特規劃辦理「台灣資深音樂工作者系列保存計畫」，以彰顯台灣音樂文化特色。在執行方式上，特邀聘學者專家，共同研擬、訂定本計畫之主題與保存對象；更秉持著審慎嚴謹的態度，用感性、活潑、淺近流暢的文字風格來介紹每位資深音樂工作者的生命史、音樂經歷與成就貢獻等，試圖以凸顯其獨到的音樂特色，不僅能讓年輕的讀者認識台灣音樂史上之瑰寶，同時亦能達到紀實保存珍貴民族音樂資產之使命。

對於撰寫「台灣音樂館─資深音樂家叢書」的每位作者，均考慮其對被保存者生平事跡熟悉的親近度，或合宜者為優先，今邀得海內外一時之選的音樂家及相關學者分別為各資深音樂工作者執筆，易言之，本叢書之題材不僅是台灣音樂史之上選，同時各執筆者更是台灣音樂界之精英。希望藉由每一冊的呈現，能見證台灣民族音樂一路走來之點點滴滴，並為台灣音樂史上的這群貢獻者歌頌，將其辛苦所共同譜出的音符流傳予下一代，甚至散佈到國際間，以證實台灣民族音樂之美。

承蒙文建會陳主任委員郁秀以其專業的觀點與涵養，提供許多寶貴的意見，使得本計畫能更紮實。在此亦要特別感謝資深音樂傳播及民族音樂學者趙琴博士擔任本系列叢書的主編，及各音樂家們的鼎力協助。更感謝時報出版公司所有參與工作者的熱心配合，使本叢書能以精緻面貌呈現在讀者諸君面前。

國立傳統藝術中心主任 柯基良

聆聽台灣的天籟

音樂，是人類表達情感的媒介，也是珍貴的藝術結晶。台灣音樂因歷史、政治、文化的變遷與融合，於不同階段展現了獨特的時代風格，人們藉著民俗音樂、創作歌謠等各種形式傳達生活的感觸與情思，使台灣音樂成為反映當時人心民情與社會潮流的重要指標。許多音樂家的事蹟與作品，也在這樣的發展背景下，更蘊含著藉音樂詮釋時代的深刻意義與民族特色，成為歷史的見證與縮影。

在資深音樂家逐漸凋零之際，時報出版公司很榮幸能夠參與文建會「國立傳統藝術中心」民族音樂研究所策劃的「台灣音樂館—資深音樂家叢書」編製及出版工作。這兩年來，在陳郁秀主委、柯基良主任的督導下，我們和趙琴主編及三十位學有專精的作者密切合作，不斷交換意見，以專訪音樂家本人為優先考量，若所欲保存的音樂家已過世，也一定要採訪到其遺孀、子女、朋友及學生，來補充資料的不足。我們發揮史學家傅斯年所謂「上窮碧落下黃泉，動手動腳找資料」的精神，盡可能蒐集珍貴的影像與文獻史料，在撰文上力求簡潔明暢，編排上講究美觀大方，希望以圖文並茂、可讀性高的精彩內容呈現給讀者。

「台灣音樂館—資深音樂家叢書」現階段一共整理了蕭滋等三十位音樂家的故事，這些音樂家有一半皆已作古，有不少人旅居國外，也有的人年事已高，使得保存工作更為困難，即使如此，現在動手做也比往後再做更容易。像張昊老師就是在參加了我們第一階段的新書發表會後，與世長辭，這使我們覺得責任更為重大。我們很慶幸能夠及時參與這個計畫，重新整理前輩音樂家的資料，讓人深深覺得這是全民共有的文化記憶，不容抹滅；而除了記錄編纂成書，更重要的是發行推廣，才能夠使這些資深音樂工作者的美妙天籟深入民間，成為所有台灣人民的永恆珍藏。

時報出版公司總編輯
「台灣音樂館—資深音樂家叢書」計畫主持人 林馨琴

台灣音樂見證史

今天的台灣，走過近百年來中國最富足的時期，但是我們可曾記錄下音樂發展上的史實？本套叢書即是從人的角度出發，寫「人」也寫「史」，勾劃出二十世紀台灣的音樂發展。這些重要音樂工作者的生命史中，同時也記錄、保存了台灣音樂走過的篳路藍縷來時路，出版「人」的傳記，亦可使「史」不致淪喪。

這套記錄台灣音樂家生命史的叢書，雖是依據史學宗旨下筆，亦即它的形式與素材，是依據那確定了的音樂家生命樂章——他的成長與趨向的種種歷史過程——而寫，卻不是一本因因相襲的史書，因為閱讀的對象設定在包括青少年在內的一般普羅大眾。這一代的年輕人，雖然在富裕中長大，卻也在亂象中生活，環境使他們少有接觸藝術，多數不曾擁有過一份「精緻」。本叢書以編年史的順序，首先選介資深者，從台灣本土音樂與文史發展的觀點切入，以感性親切的文筆，寫主人翁的生命史、專業成就與音樂觀、性格特質；並加入延伸資料與閱讀情趣的小專欄、豐富生動的圖片、活潑敘事的圖說，透過圖文並茂的版式呈現，同時整理各種音樂紀實資料，希望能吸引住讀者的目光，來取代久被西方佔領的同胞們的心靈空間。

生於西班牙的美國詩人及哲學家桑他亞那（George Santayana）曾經這樣寫過：「凡是歷史，不可能沒主見，因為主見斷定了歷史。」這套叢書的音樂家兼作者們，都在音樂領域中擁有各自的一片天，現將叢書主人翁的傳記舊史，根據作者的個人觀點加以闡釋；若問這些被保存者過去曾與台灣音樂歷史有什麼關係？在研究「關係」的來龍和去脈的同時，這兒就有作者的主見展現，以他（她）的觀點告訴你台灣音樂文化的基礎及發展、創作的潮流與演奏的表現。

本叢書呈現了近現代台灣音樂所走過的路，帶著新願景和新思維、再現過去的歷史記錄。置身二十一世紀的開端，對台灣音樂的傳統與創新，自然有所期

待。西方音樂的流尚與激盪,歷一個世紀的操縱和影響,現時尚在持續中。我們對音樂最高境界的追求,是否已踏入成熟期或是還在起步的徬徨中?什麼是我們對世界音樂最有創造性和影響力的貢獻?願讀者諸君能以音樂的耳朵,聆聽台灣音樂人物傳記;也用音樂的眼睛,觀察並體悟音樂歷史。閱畢全書,希望音樂工作者與有心人能共同思考,如何在前人尚未努力過的方向上,繼續拓展!

回顧陳主委和我談起出版本套叢書的計劃時,她一向對台灣音樂的深切關懷,此時顯得更加急切!事實上,從最初的理念,到出版的執行過程,這位把舵者在繁忙的公務中,始終留意並給予最大的支持,並願繼續出版「叢書系列」,從文字擴展至有聲的音樂出版品。

在柯主任主持下,召開過數不清的會議,務期使得本叢書在諸位音樂委員的共同評鑑下,能以更圓滿的面貌與讀者朋友見面。

文化的融造,需要各方面的因素來撮合。很高興能參與本叢書的主編工作,謝謝諸位音樂家、作家的努力與配合,「時報出版」各位工作同仁豐富的專業經驗,與執著的能耐。我們有過日以繼夜的辛苦編輯歷程,當品嚐甜果的此刻,有的卻是更多的惶恐,為許多不夠周全處,也為台灣音樂的奮鬥路途尚遠!棒子該是會繼續傳承下去,我們的努力也會持續,深盼讀者諸君的支持、賜正!

「台灣音樂館—資深音樂家叢書」主編 *趙琴*

【主編簡介】
加州大學洛杉磯校部民族音樂學博士、舊金山加州州立大學音樂史碩士、師大音樂系聲樂學士。現任台大美育系列講座主講人、北師院兼任副教授、中華民國民族音樂學會理事、中國廣播公司「音樂風」製作·主持人。

永恆的懷想

　　一九四六年抗戰勝利後，我隨著父親從廣州來到台灣，住在台北市。有一天，父親帶我到中山堂欣賞省交的音樂會，他告訴我，有個很好的女高音會出來演唱，那時我才初中二年級，很愛唱歌，幾乎是成天不停地在唱歌，我猜想父親大約是受不了我，要我聽聽別人怎麼唱吧！果然，音樂會中出現一位瘦瘦小小、穿了一身淺綠禮服的女士演唱歌劇《蝴蝶夫人》(Madam Butterfly)中的〈美好的一日〉(Un bel di, Vedremo)。當她唱出第一個音符時，我嚇得從椅子上跳起來！在此之前，我從沒聽過任何一位聲樂家唱歌，更何況是如此瘦小的一個人，竟能發出這般嘹亮的聲音——這位聲樂家，就是林秋錦。

　　當晚回家後，父親就問我想不想去跟林老師學唱？我當然滿口答應，於是過了幾天，父親就帶我到青田街去拜見林老師，跟她學唱。直到一九五九年為止，在這期間，老師家從青田街搬到中山北路，再到林森北路，每星期我都騎腳踏車去上一次課，這樣維持了十二、三年，我從一個連樂譜都不會看，國語也不會說的小女孩，到高中畢業考進師範大學音樂系讀書，畢業後回到母校教唱，一直跟隨在老師身邊。老師平常看似嚴肅，但是其實很幽默、風趣，就像她到義大利威尼斯遊玩，在乘小舟遊覽時，船

夫唱著義大利民謠，大家都很沉醉，她也隨即唱出Santa Lucia，不只讓同去的本國人大感驚喜，更讓義大利人豎起大拇指稱讚。

　　我常說自己很怕她，其實，她就像我母親一樣，在她面前，我一定循規蹈矩的，坐要有坐相，講話也得小心謹慎，不可沒大沒小，而她除了教我們聲樂，對學生的言行舉止都很注意，希望我們凡事都能做得盡善盡美，成為一個真正的淑女，比如我剛結婚時，老師就跟我說：「你不可以叫先生去買菜，要先生提菜籃太難看了！」偏偏我先生最愛到菜市場逛，尋找他喜歡吃的東西，我告訴老師，她就說：「你只好隨他去了，不然他會不高興。」

　　老師對我的要求十分嚴格，記得在師大唸書時，每學期開學第一次上課，她就會給我八首曲子，第二次上課我就得把八首曲子練好唱給她聽，第三次上課時，這八首曲子都得背熟。所以原本一小時的課，總會上到兩小時，一個學期要唱很多曲子，讓我學到許多東西。

　　她對聲樂非常執著，即使到晚年仍對自己有很高的要求，像她快九十歲時，有一天我去看她，她突然就哭了起來，這是我第一次見到她掉淚，把我嚇了一跳，我問她怎麼了，她說她最近唱

不出High C了，我說：「老師，通常將近九十歲的人，已經沒人能唱出High C來了，而妳現在仍能唱出這樣美麗、響亮的聲音，應該要心存感激和值得慶賀了！」她才破涕爲笑，可見她仍持續練習，對自己有很高的要求。

老師樣樣都要求完美，即使到了晚年，家裡還是收拾得整齊清潔、插滿了鮮花，而她自己也永遠保持得乾乾淨淨，打扮得漂漂亮亮，行爲舉止守分有禮，給了我們很好的示範，也讓我們無限懷念。

書寫關於秋錦老師的點點滴滴，實不容易，我要特別感謝財團法人白鷺鷥文教基金會以及日本研究中國近代音樂史、現在同志社大學執教的榎本泰子博士，因爲他們協助提供相關資料及照片，讓我得以順利完成此書。

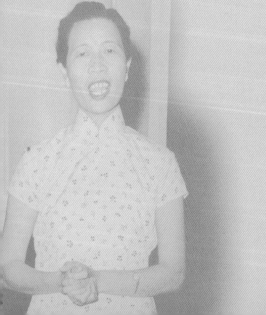

陳明律

來自
台南的雲雀

基督恩寵的家族

　　林秋錦（1909-2000），台灣台南市人，查考資料記載，她的出生年次有多種不同日期，在吳玲宜所著的《台灣前輩音樂家群相》裡提到 [1] 林秋錦是在一九一三年出生。依據林秋錦在中野日本音樂學校的畢業證書寫明她是一九一〇年（明治四十三年）出生，經比對她個人有關文件、身分證、戶籍謄本、副教授與教授證書、顏廷階編撰的《中國現代音樂家傳略》[2]，以及林秋錦追思禮拜〈故人略歷〉等資料，她的出生年次寫的都是一九〇九年（民國前二年）。因此，林秋錦的出生年次應該是一九〇九年較為正確。

　　至於她的生日，也有多種不同記載。據一九六九年四月師大教員資格審查履歷表、一九八八年十二月的戶口謄本、顏廷階編撰的《中國現代音樂家傳略》，以及林秋錦追思禮拜〈故人略歷〉等資料的日期都是十一月一日，在一九六一年十月師大教師履歷表、一九六七年十月教育部頒發的教授證書寫的日期同為十一月二日，而一九五七年七月教育部頒發的副教授證書、一九七九年四月師大教師履歷表、一九九八年十月二十五日《中國時報》第十一版，記者潘罡報導〈首位台灣本土女高音林秋錦即將歡慶九十大壽〉中寫的生日都是十一月五日。此外，中野日本音樂學校的畢業證書寫的是十

註1：《台灣前輩音樂家群相》台北，大呂出版社，1993年出版，頁61。

註2：《中國現代音樂家傳略》台北，綠與美出版社，1992年出版，頁167。

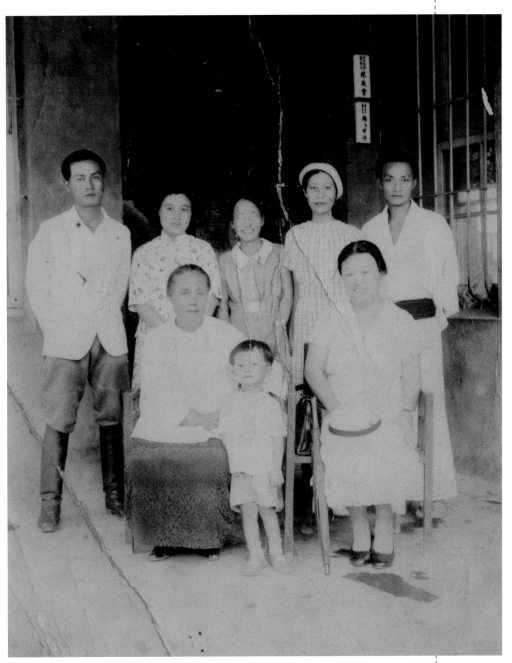

▲ 林秋錦（後排右二）與母親及家人。

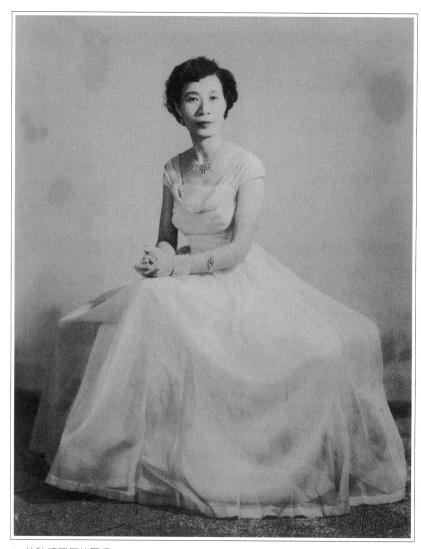

▲ 林秋錦早年的風采。

一月五日出生，如此看來，林秋錦的生日並不很確定，有十一月一日、十一月二日和十一月五日多種記載，不知她是否清楚究竟哪天才是自己確實的生日。

【春鶯、秋錦與彩蓮】

　　林秋錦出生在台南靠近斗六一個出產稻米的山村，村裡有個禮拜堂，她的父親林毓奇先生（別名丁貴），是一位年輕有爲的基督教傳教士；當時從英國來的「聖公會」基督教宣教師，在當地開辦醫院，並設立學校，她的父親曾在這所學校就讀，校長是巴克禮牧師（Rev. Thomas Barclay, 1849-1935）。

　　林毓奇略懂醫學，並可醫治一般病症，他在傳道時隨身備有奎寧、肚皮油、消化粉和止咳藥等藥品，一邊傳道，一邊爲當地民眾看病，一般普通的小毛病，如瘧疾、腸胃不適、傷風感冒、發燒等病症，他都能就地醫治，使村裡的鄉親不需要千里迢迢到市區的醫院就醫，所以村民都十分尊敬林毓奇教士。林毓奇的夫人顏鳳儀也是一位傳教士，平時兩人一起在村裡的教會從事佈道工作，夫妻倆育有三男三女，林秋錦排行第四，上有兩個哥哥，一個姊姊，下有弟弟和妹妹各一。

　　林秋錦三姊妹命名的方式都很有趣，大姊出生在三月二十一日春分時節，顏鳳儀想要替她取名爲春英，林毓奇前往派出所登記，返家後告訴妻子，因爲去的途中經過竹林時聽到黃鶯正在唱歌，似乎在向他打招呼，他覺得春分時節黃鶯唱歌實在是太美好了，所以決定將大女兒的名字從春英改爲春鶯。老二秋錦出生在秋季，顏鳳儀說秋天出生的女兒叫秋

月多好，這次林毓奇出去報戶口時，經過一家刺繡舖，店內錦繡綢緞琳瑯滿目十分美麗，他想「秋錦」比「秋月」更有詩意，所以將她改名為秋錦；直到現在，林秋錦家族裡的人都習慣叫她阿月，而沒有人叫她秋錦。

　　小妹彩蓮在夏天出生，顏鳳儀原本想把這個孩子取名為采蜜，因為夏天時百花盛開，正是蜜蜂忙於採蜜的季節，當林毓奇去報戶口時，經過河邊看到許多人正忙著採蓮花，又看到蓮花開得非常純潔美麗，就把小女兒的名字改為彩蓮，顏鳳儀知道之後覺得不太妥當，因為她哥哥家已經有個男孩

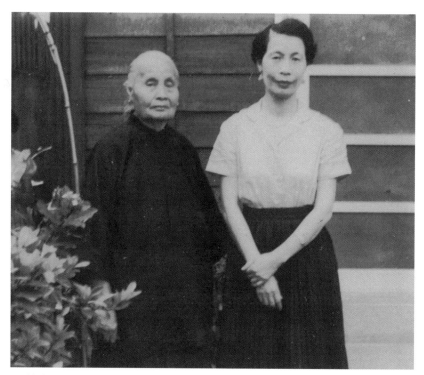

▲ 林秋錦與母親。

叫做春聯，這個女兒又叫做彩蓮的話，大家一定會搞混，當這兩個孩子在一起時，如果有人叫了一聲「阿ㄎㄧㄢˊ」，就不知道該誰回答，結果家人都叫她阿蜜。

林秋錦小時候長得十分可愛，當時日本管理這個小村子的派出所警察沒有小孩，看到林秋錦這麼討人喜歡，就天天來探望她，還一定要林毓奇夫婦把她送給他們扶養，並且說「你家已經有兩個兒子、兩個女兒，孩子實在太多了，不如把這個小女孩（林秋錦）交給我們照顧，更何況你們還可以再生呀！」從此之後他們就常常到林家騷擾，弄得林毓奇全家不得安寧，心中感到非常恐慌，實在是難以應付，所以他們就匆匆忙忙放棄一切，悄悄地離開原來居住的山村，搬到斗六鎮的朱丹灣定居下來。

【摯愛的父親與母親】

林秋錦的父親林毓奇是一位傳奇性人物，當年從英國來華的巴克禮牧師是蘇格蘭 Glasgow 人，從當地大學的電機系畢業之後，於一八七四年抵達廈門，在鼓浪嶼學習廈門話。一八七五年六月五日，巴克禮牧師搭乘帆船半夜來到打狗港（高雄）上岸，林毓奇經人安排，到安平去把他接到台南，後來林毓奇就在巴克禮牧師擔任第一屆校長的神學院就讀，成為巴克禮牧師的嫡傳弟子，也是一位充滿使命感的傳教士。

一八九五年滿清締結「馬關條約」割讓台灣、澎湖給日本。十月時日軍登台，奪取嘉義、逼近台南，當時抗日「黑

旗軍」散兵退到麻豆，有謠言聲稱是基督徒暗通日軍。十月十四日下午，麻豆的民眾群起捉拿當地的基督徒，有十五個教徒被殺，加上受拖累的親屬共有十九人遭殃，這就是所謂的「麻豆慘案」。

當天林毓奇正巧回到麻豆的家中，被幾個當地人發現，拿刀殺死他的母親和姊姊，他的弟弟林毓才前額被刀砍傷逃掉，林毓奇則從後院逃跑，正巧腳底踩到香蕉皮滑進池塘旁的蘆葦叢內，幾個民眾追過來看不到他的蹤影覺得很奇怪，他們明明看見他跑到後院，怎麼會沒人呢？有人說他一定是逃進池塘裡去，正巧有人看到水面有片樹葉上頭有隻青蛙，有人說如果逃到池塘裡，那隻青蛙早就跑了，所以幾個人就拿刀在蘆葦上亂砍一通，喊著「快追！快追！千萬不要讓頭頭逃走了！」然後就離開了。

林毓奇躲在蘆葦內一直等到天亮才悄悄跑回台南神學院報告當時的真相。而他的弟弟林毓才前額因此終生留下一個大傷疤。麻豆事件後，黑旗軍的首領劉永福十月十九日早晨逃離安平，十月二十一日，日軍兵臨台南城下，計劃次日砲轟府城，城內群龍無首一片凌亂，隨時會有亂民趁機搶劫作亂。當晚，巴克禮牧師正擔心麻豆事件會再度重演時，當地仕紳正好為了此事來向他拜託，林毓奇見事態嚴重，即自告奮勇陪同巴克禮牧師一起前往城外，夜訪日軍司令官乃木將軍談判，確保城內秩序，和平進駐。

一九一八年冬天，林毓奇因為忙於處理朱丹灣全部的家

歷史的迴響

劉永福（1837-1917），廣西博白人，十五歲隨叔父習拳棒，武功高強。一八五七年參加天地會起義，後率眾加入吳亞忠部任旗頭，以七星黑旗為大纛，號稱「黑旗軍」，入駐歸順對抗清軍。後來退入越南境內，法國侵犯河內時，協助越南政府大敗法軍，戰功彪炳，受清政府改編，出任南澳鎮總兵。

一八九四年中日戰起，被調往台灣駐防。次年反對割台鬥爭，被推為軍民抗日首領，最後因孤軍無援逃回廈門。民國成立後，曾任廣東全省民團總長，一九一七年逝於故里。

▲ 林秋錦大哥林啓豐與啓豐醫院。

產事宜，身體過於勞累又受到風寒，由感冒、咳嗽而引起嚴
重的肺炎，當時顏鳳儀帶著一個兒子、兩個女兒陪著丈夫前
往台南娘家找她哥哥顏振聲看病，顏振聲是台南有名的內科
醫生。兩個禮拜之後，林毓奇的肺炎好轉，脫離險境，顏鳳
儀就放心地回到朱丹灣收拾老家，沒想到她一離開，林毓奇
不小心又著涼了，這回妻子沒能在身邊照顧他，使得病情轉
為腦膜炎，不久就撒手人寰，留下三十九歲的妻子顏鳳儀和
六個子女，大兒子十五歲，大女兒十歲，最小的女兒才三

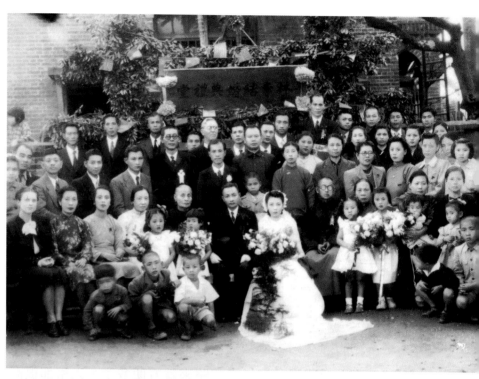

▲ 林秋錦（前排左二）參加家族第二代婚禮（前排左五為母親）。

◀ 林秋錦與母親。

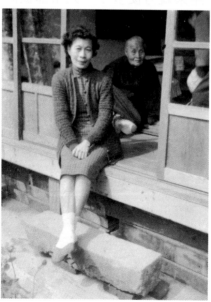

歲，二女兒秋錦九歲。

父親出殯的時候，林秋錦三姊妹和弟弟陪同母親坐著兩台轎子，大哥、二哥和舅舅一群人則一路走到墓地，大家都很悲傷，她的母親顏鳳儀更是難過，這個打

擊使全家陷入了不幸的深淵之中。在下葬的時刻，顏鳳儀倒是表現的十分堅強，她沒有放聲大哭，卻不斷地唱詩歌寄託哀思，林秋錦三姊妹實在聽不下去，便悄悄溜到別的地方暗自流淚，這個哀淒的情景永遠留在全家人心裡，後來孩子們每次聽到媽媽唱哀歌，就會想掉眼淚。

林秋錦的母親生長的那個時代女孩從小就得纏足，顏鳳儀當然也不例外，但她只裹了兩三天就痛得受不了，哭叫著不聽母親的話，堅持不纏足。在顏鳳儀六歲時，從英國來了一位傳教士姑娘在台南新樓辦了一所女子學校，教女孩子唸漢字、羅馬字和台灣白話文，同時要求女孩子們不要纏足上學。林秋錦的母親便入學就讀。當時有錢或比較開明的家庭都讓家裡的婦女到新樓女校住校上學，凡是纏足的姑娘都要拿掉纏腳布放開腳，這樣走起路來就方便多了，大家都很高興能到婦女學校讀書，從此以後，女子纏足的陋習就被廢棄了，台南市內漸漸看不到裹著小腳的婦女，只有鄉下農村還有少數纏足的婦女，由此可知，林秋錦的母親在當時也是一位新潮的女性。

【倘佯田園的童年】

斗六鎮朱丹灣是一個小村莊，林秋錦的家有六間房舍，房子前後都有很大的院子可以晒稻子或紅蕃薯等農作物。房子裡有客廳、臥房及堆放雜物的倉庫等。她家院子沿著馬路邊有一排竹林，院子外面半山坡下有個沒人看管的大池塘，

童年時代的林秋錦總是隨著比她大一歲半的大姐林春鶯帶著家裡養的母牛到山坡下放牛，讓牠在那裡自由自在地吃草。山坡上遍地長滿紅色的野草莓，野草莓是一種樹枝上有刺的灌木，姊妹兩人很快樂地摘來吃，有時草叢下會有蛇，她們每次都先拿樹枝打幾下，先趕走蛇再採草莓來吃，母牛吃完草以後，姐妹倆總要使上不少力氣才能爬上牛背，牽住穿在牛鼻環上的繩子，悠遊自在地騎回家。

家裡的院子種了許多又大又甜的紅柑，孩子們天天在前後院裡玩耍，摘下紅柑只挑甜的吃，酸的就隨手扔在地上，他們的爸爸說了好幾回：「要看準了再摘，沒有全熟或是酸的要等以後再吃，不要亂摘浪費、糟蹋紅柑，這可是我費了好大功夫才培植出來的！」院子裡還有一棵品種很好的李子樹，果實又大又甜，是他們全家最愛吃的水果，還有一種紅紅的小李子特別酸，於是林毓奇在桃樹上嫁接這棵酸李的樹枝，後來長出來的李子就不會那麼酸了。

另外一棵長得很高的芒果樹，芒果熟了以後摘不到，他們就用勁地搖，把熟透的黃芒果一個個搖下來，非常好吃。還有兩棵楊桃樹，長了許多果子，但是太酸了沒有辦法吃，林毓奇告訴孩子們，等果實長大後，賣給「鹹酸甜（蜜餞）」店做蜜楊桃，酸酸甜甜很好吃。到了夏天，院子裡的水果都成熟了，孩子們每天光吃水果就飽了，後來林毓奇就禁止孩子們吃院子裡的水果，甚至連果園也不准他們進去。他告戒孩子們，亂吃太多水果會營養不良，影響發育和成長。

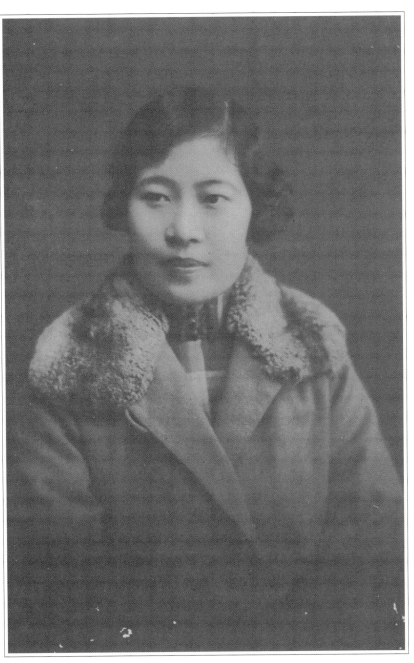

▲ 林秋錦少女時期。

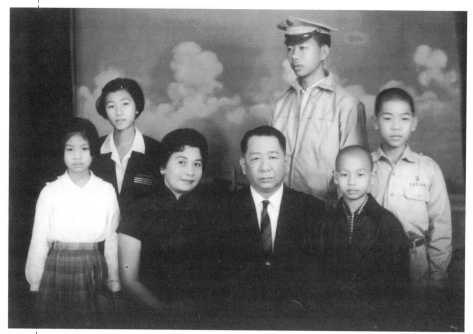

▲ 林秋錦妹妹林彩蓮與夫婿劉柏堆醫師及子女。

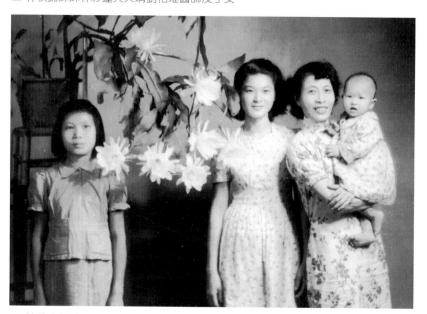

▲ 林秋錦與她的孫侄們。

　　後來孩子們長大了些，每逢禮拜天，林毓奇夫婦一大早六點鐘就帶著三個女兒春鶯、秋錦、彩蓮和小兒子慶豐，全家準備中午和下午要吃的食物，到禮拜堂做禮拜、唱讚美詩，因為教會裡沒有琴，所以由林毓奇擔任領唱，他是個很好的男高音，唱得好聽極了，他美妙的歌聲永遠在兒女的耳邊迴響，讓他們難以忘懷。做完禮拜以後，便拿出家裡帶來的米糧在禮拜堂裡烹調，孩子們就在外面玩耍，等著和大家一起吃晚飯，他們總是匆匆地一吃完就趕路回家，一直到天色變暗後才能回到家，四個孩子總是由父母雙手各牽一個，累得幾乎是邊走邊睡，一到家立刻就倒頭大睡。

　　林秋錦的童年很快樂，全家一起在鄉間生活，日子雖然過得很簡樸，但是可以盡情享受田園生活的樂趣，她的父親林毓奇膽大心細，頗能適應鄉野生活。

　　一個夏天中午，顏鳳儀和兒女飯後在客廳聊天時，林毓奇從後門捉到一條大錦蛇，那條蛇的頭有飯碗那麼大，約五、六呎長，他左手抓著蛇頭、右手拎起蛇尾，走進屋內時把大家都嚇了一跳，尤其是顏鳳儀的臉都嚇白了。林毓奇告訴大家不必害怕，這是一條沒有毒的錦蛇，煮了吃能治皮膚病，大家這才安下心來。林毓奇走進竹林裡陰涼的地方，拿起一條鐵絲把錦蛇吊在樹上，把蛇皮剝下來曬乾做錢包，白白的蛇肉就用薑和鹽煮了一大鍋蛇湯請街坊鄰居一起來吃，蛇肉的味道十分鮮美，嚐起來很像魚肉，這件事在子女心中留下了深刻的印象。

【舅代父職濃濃親恩】

林秋錦的父親去世時，家鄉原有的房地產都已經賣掉了，使得她們一家人無處可住，生活頓成困境，母親顏鳳儀只好帶著一家七口回到台南娘家，依靠外婆及舅舅生活。

她的外祖父顏永在，於光緒年間隨同其叔父來台擔任武官兼經商。在台灣府（台南）城內觀音亭成家立業，和外祖母洪先何結婚，育有一男二女，小女兒就是林秋錦的母親顏鳳儀。

一八八〇年春，在中國的屬國安南國邊境爆發爭議，引起中法戰爭，法國先派出軍艦以艦砲轟擊基隆及淡水，但均遭清朝的守軍擊退，直到法國全面封鎖台灣沿岸，中法才締約議和。外祖父與大陸往來貿易受阻以致破產，因而全家搬到善化，出任縣官，住在灣裡街。

林秋錦的舅舅四歲時染上嚴重的天花，醫生說這孩子救不活了，外婆悲傷地哭著，無計可施之餘，只能把奄奄一息的孩子放在廳外等死，這時剛好他們的房客是一位信奉基督教的郭姆，她知道之後說：「這個可愛的孩子，得了這麼嚴重的病，實在太可憐了，你們不要害怕，我會幫你們禱告，上帝會醫好他的病。」外婆說：「大夫說孩子沒救了，要是你求上帝可以治好他的病，我以後就不再信佛教，開始信奉上帝！」當時大家都跪下來禱告，祈求上帝賜恩憐憫這個孩子，拯救他的命。「要信上帝，敬拜服侍上帝，靠主耶穌基

督的名，阿門！」不久，這個孩子果然被救活了，外婆喜出望外，從此以後，她在家裡擺上桌椅，每個星期日都會請信奉耶穌的信徒來家裡作禮拜，創立台灣第一所自設自養的禮拜堂「灣裡街教會」。而「灣裡街教會」至今在善化已發展成為一個大教會。

外婆一向非常疼愛顏鳳儀，看她孤苦伶仃一個人帶著六個孩子，就會難過的流

▲ 林秋錦的大哥林啟豐醫師迎娶留日醫師顏世保。

淚，外婆時常腰酸背痛，林秋錦兄妹就會幫她搥腰拍腿，所以她特別喜愛這幾個小外孫。

林秋錦的舅舅顏振聲和她父親林毓奇是神學院的同學，一八九五年，有一位從英國來的醫療宣教師蘭大衛醫生（Dr. David Landsborough, 1870-1957），被當地民眾譽為「彰化活佛蘭醫生」。林秋錦的舅舅從神學院畢業後，就陪他到彰化開設

▲ 林秋錦（右）與大嫂顏世保醫師。

醫館，隨他學醫，學習如何醫治小兒科、婦產科、內科及普通外科，考試合格後在台南開業行醫長達六十多年，他與顏鳳儀在女子學校的同班同學陳鳳嬌結婚，育有六男二女，而顏鳳儀嫁的也是哥哥在神學院的同班同學林毓奇，林毓奇在畢業後始終從事傳教工作，是一位很優秀的教士。這兩個關係特別密切的美滿家庭，都在基督教長老會活動，生活得十分充實。顏振聲去世前曾在台南太平境教會擔任四十年的長老，而顏鳳儀也在這所教會擔任執事多年。

林秋錦手足失怙以後，舅舅顏振聲對他們一家十分照顧，讓他們一家七口的生活無虞。舅舅平日對自己和妹妹的兒女一視同仁，管教得十分嚴格，舅舅替代了他們的父親關心他們、愛護他們，他們六個兄弟姊妹永遠記得舅舅對他們的照顧，內心充滿感激。

當初，顏鳳儀帶著六個子女回到台南娘家後，就在哥哥開設的醫院藥房內負責配藥等工作，從一早起床忙到晚上十點，天天忙個不停，她的嫂嫂不但是她女子學校的同學，也是好友，現在又是姑嫂，兩人親如姊妹。

顏鳳儀的嫂嫂是一位很賢慧的婦女，把小姑的六個孩子當作自己親生子女一樣看待，她平常除了料理一家三餐，還要做很多家務，然而對顏鳳儀一家付出的愛心，仍是難以言表。林秋錦和大姊兩個人也很懂事，會自動去看管較小的弟弟和妹妹，並負責替他們洗臉、洗腳和洗一些衣服，學做一些簡單的家事。

幾個孩子每個禮拜天早上都要去教會參加主日學。每天下午吃完飯，外婆就會當主席，帶領著他們一起做禮拜、讀聖經、唱詩歌和禱告，差不多每次都要花一個鐘頭左右。然後所有的孩子就去睡覺，只有林秋錦和大姊不用，時候到了再去叫醒其他孩子。

每天下午孩子們都有點心吃，夏天吃芒果等水果，冬天吃蛋糕或人家送來的滿月紅龜粿，因為他們的舅舅時常替人家接生，滿月的時候都會送紅龜粿給醫生，這種紅紅、鼓鼓

的粿是孩子們最常吃的點心，所以他們後來都吃膩了，長大以後都變得不愛吃紅龜粿。

　　禮拜天下午，大人們都上禮拜堂做禮拜，醫院裡的所有工作人員也要去做禮拜，所以愛育堂診所休診。有時候顏振聲醫生會上台講道，顏鳳儀傳教士會收集獻金，他們兄妹兩人為教會付出很多心力，十分虔誠。

　　林秋錦的舅舅顏振聲育有六子二女，當時長子春芳、次子春安和三子春和三個大一點的孩子都已經送到日本京都的中學住校讀書，大女兒阿寶也在日本大阪的保羅（Paul）中學就讀，剩下的孩子則住校讀長老教會中學，當時，她舅舅家一共僱用了二十個人，光是張羅一天三餐就夠她舅媽忙了。

　　在顏振聲醫師細心地呵護教養下，他們兄弟姊妹六人個個學業成績優良，長大後都到日本留學，學成回國之後

▲ 林秋錦與甥劉碧隆。

▲ 林彩蓮偕孫子與林秋錦。

都有傑出的成就，有醫生、農經博士、建築師、藥劑師等，
而林秋錦更是一位傑出的專業音樂家。

　　林秋錦的大哥林啓豐是留日醫師，與日本帝國大學醫學
院畢業的顏世保醫師結婚，育有四男一女；二哥林德豐是留
日農經博士，與留日牙醫師李秀梅結婚，育有兩個女兒；弟
弟林慶豐是留日建築師，曾經擔任台灣省建築師公會理事長
多年，與陳雙惠女士結婚，育有四個女兒；大姊林春鶯留日
學醫，與陳希禮醫師結婚後在北京行醫，育有二男二女；妹
妹林彩蓮是留日藥劑師，與日本醫科大學的劉柏堆醫師結
婚，育有三男二女；而他們的下一代，有醫師、教授等，也
都非常傑出。

邁向聲樂之路

【長榮女中的啟發】

　　台灣接觸西洋音樂始於十九世紀台灣開港通商的時候，隨著基督長老教會進入台灣，藉著傳教士傳教而發展萌芽。其中貢獻最大的是英國長老教會的傳教士麥斯威爾博士（Dr.

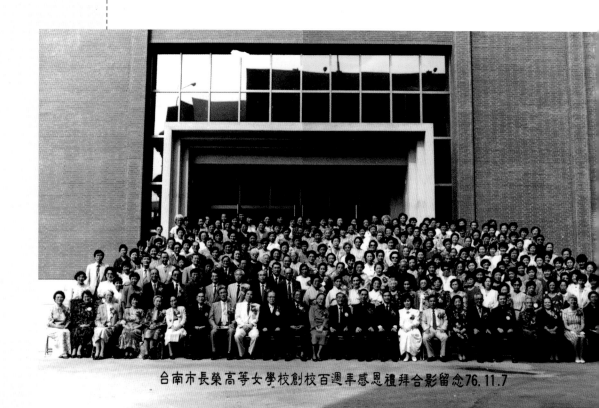

台南市長榮高等女學校創校百週年感恩禮拜合影留念76. 11. 7

▲ 台南市長榮高等女校創校百週年（前排左四為林秋錦）。

Maxwell），一八六五年來到台南，麥斯威爾博士除了行醫以外，在傳教時將一些旋律優美又很容易唱的聖歌，用風琴或鋼琴伴奏教大家唱，使得西洋音樂開始在台灣流傳開來。

台南的教會學校有台南神學院、長榮中學及長榮女中等學校，對於音樂教育都甚為重視，這三所學校常常一起同做禮拜，並且組織聯合唱詩班，其中尤以長榮女中的表現最為出色，深獲社會大眾的肯定。

一九二三年開始在長榮女中任教的麥克・英杜雪姑娘（Miss Sabine Elizabeth Mackintosh），負責教授聖經、音樂與英語等課程。而原名瑪莉，後來嫁給滿雄才牧師（W. E. Montgomery）的滿牧師娘（Mrs. Montgomery），當時則擔任音樂指導，非常有名。滿牧師娘從一九二八年到一九四九年，把長達二十多年的生命都奉獻給台灣人，為南台灣教會培養出無數優秀的音樂人才。

一九二七年，原來在北部任教的吳威廉牧師娘南下，從一九三一年起在台南神學院任教，直到一九三七年才回到北部，她對南部的教會音樂貢獻很大，同時也為提升台南神學院的音樂水準付出許多心力。

教會裡的聖歌隊在教會占有很重要的地位，當時最具規模且歷史最悠久的聖歌隊應屬太平境與東門兩個教會，前者是由林澄藻夫婦長期指導，水準很高，時常舉辦聖樂禮拜，頗受好評；後者是由台南神學院與台南女中的音樂老師負責指導，水準也很不錯。

一九二七年，東門教會成立的聖歌隊稱為「EGC 讚美團」，是從長榮中學與長榮女中的學生中挑選音樂成績優良的學生組成，並由長榮女中校長吳瓅志（Miss Jessie W. Galf）與麥克・英杜雪老師輪流指揮，由長榮女中的音樂老師擔任司琴，每個禮拜五下午練唱兩小時，這是南部教會首創，也是當時團員人數最多的聖歌隊。每當主日禮拜時，領導一般會眾齊唱聖詩，效果最為良好。東門教會聖歌隊在一九二七年到一九三七年間可說是全台灣最優秀的，因為負責的老師們都是將自己所學全心全力奉獻給教會。

總之，台南的教會學校由於重視音樂教育，加上師資優良又富有教學熱忱，培養出林秋錦、林澄沐、高錦花、高慈美、周慶淵、李志博等早期音樂家。

加拿大長老教會的馬偕博士（Dr. G. L. Mackay）在一八七二年抵達淡水傳教行醫，並創辦牛津學院、淡水女學堂及淡水中學，各校都設有音樂課程，其中以淡水中學音樂水準最高，在師資方面，有吳威廉牧師娘、高哈拿姑娘（Miss Hannah Connell）、德明利牧師等，培養出早期的音樂家有陳泗治、鄭錦榮、駱先春、駱維道、吳淑蓮、陳信貞等，所以當時南部的台南與北部的淡水兩處成為培育台灣西洋音樂人才的搖籃。

日據時代，在日本人統治下的一般學校，依據日本本土的教育方式採西化制度，創立師範學校培養中小學師資，但卻沒有專業的音樂學校。因此凡是有志要深造音樂的人，都

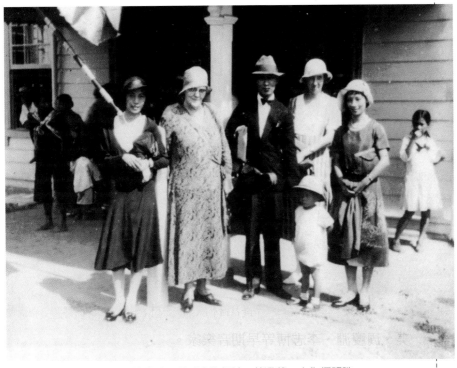

▲ 南部音樂工作者：左起林秋錦、吳威廉牧師娘、林澄藻、右為柯明珠。

前往日本留學，因為日本於一八八○年開始接受西洋音樂，
到那時已有五十年歷史，基礎很不錯。因為當時的台灣人到
日本算是在國內，加上語言相通，習俗相似，距離又不遠，
往來十分自由方便，不像前往歐美，語言不便、航程遙遠且
費用昂貴，所以當時台灣的音樂家可說是幾乎沒人選擇到歐
美留學，而全都是留日。

　　日本的音樂學校很多，當時台灣留日的學生，大都在以
下幾所音樂學校就讀：上野音樂學校（現在東京藝術大學的
前身）、神戶音樂院、帝國音樂學校、東京神學大學、武藏野

音樂學校、東洋音樂學校、日本音樂學校、國立高等音樂學校、東京神保音樂學院、日本大學藝術音樂科等。在日本學音樂的留學生總共將近四十人，這些學成歸國的音樂家，大都獻身台灣音樂教育，成為台灣本土樂壇的重要領導人，對後來台灣音樂的發展，貢獻很大。

林秋錦的父親林毓奇天生有一副好嗓子，他身為傳教士，在做禮拜時總是擔任領唱，歌聲十分響亮動聽，他的孩子受到父親的薰陶個個喜愛音樂，也都很會唱歌，在幾個孩子中，大女兒林春鶯唱得很好，時常在學校擔任獨唱表演，但二女兒林秋錦更有絕佳的音樂天賦，歌唱才華洋溢，整天唱個不停，歌聲嘹亮無比。在小學的時候，林秋錦就是出名的小歌手，歌聲深獲大家好評，使她心懷大志，立下心願，期望將來能成為一個偉大的聲樂家。

長榮女中是長老教會所創立的一所教會中學，成立於一八八五年九月二十一日，地址是在二老街口（今為台南市博愛路），學校有很好的音樂課程。一九二二年，林秋錦十三歲，花園小學畢業，進入長榮女中就讀，這所學校注重音樂和英文，很符合她的個性，她在校時熱衷參加教會唱詩班，有專業的外籍老師教授音樂，使她學到許多聲樂方面的技巧，進而對音樂產生更加濃厚的興趣。

由於音樂老師的悉心教導，使她在西洋音樂上奠定了相當的基礎，她在長榮女中就讀六個月之後，就開始在台南太平境教會司琴，但是她覺得自己的手太小，並不適合彈琴，

而且她最喜歡的還是唱歌。林秋錦積極參加各種校內歌唱活動，都很出色，音樂老師也對她極為看好，鼓勵她努力演唱，要她畢業後出國進音樂學校專心攻讀聲樂，使她更具信心，也更認真用功打好學音樂的底子。

林秋錦在一九二八年十九歲時從長榮女中畢業，以優異的成績結束了六年的中學生活，這個時候，她的大姊二十歲，已從台南第一女高畢業一年了。這對姊妹花才華出眾，自然有不少青年才俊請媒人向他們的母親提親，母親顏鳳儀深知這兩個女兒胸懷大志，都要出國唸大學，所以一一婉拒了她們的求婚者。此時，大姊林春鶯想要到日本去學醫，立志要做個懸壺濟世的女醫生，而林秋錦則一心一意要去音樂院學唱，將來成為一位偉大的聲樂家。

【上海與日本的歷練】

林秋錦和姊姊林春鶯雖然一心一意想要出國學習，但是過程並不順利。當時她們的舅舅已經把自己的八個兒女和一個外甥啟豐送到東京唸書，他雖然努力想要培養子姪，但是也實在沒有能力讓其他的孩子全到日本讀大學，如此一來，使得姊妹倆十分灰心，終日悶悶不樂。

有一天，表哥吳國智從印尼來台探望外婆，知道兩個表妹想上大學就表示願意幫助她們去大陸就讀。她們在徵得舅舅和母親的同意後，終於有機會達成深造的心願，倆人就一起離開台灣，搭船到廈門稍作停留之後，轉往上海。

時代的共鳴

陳泗治（1911-1992），一九一一年四月十四日生於台北士林社子，曾先後就讀於淡水中學及台灣神學院，隨吳威廉牧師娘及德明利姑娘學習鋼琴。一九三四年赴日，考進東京神學大學，並從上野大學木崗英三郎教授習作曲。

一九三四年暑假隨「鄉土訪問音樂會」返台演出，擔任所有演出者的鋼琴伴奏。次年再度回台參加「震災義捐音樂會」。

學成回國後，於一九三七年出任台北士林長老教會傳道師。一九四二年首次發表清唱劇〈上帝的羔羊〉，由「三一聖詠團」在台北市中山堂，他親自擔任指揮演出。一九五二年出任純德女子學校校長。一九五五年任淡江中學校長。一九五七年赴加拿大多倫多皇家音樂學院深造。一九八一年一月二十三日七十歲退休赴美定居。一九八九年在美國加州成立Anahcim教會。一九九二年九月二十三日逝世，享年八十一歲。

林秋錦出國雖然是爲了要學聲樂，但是在一九二八年秋留在上海時，因爲她不會中文，也不懂上海話，即使已經高中畢業，她仍然進入「上海女中」重讀中學，在學校裡住宿，主要學習中文和上海話。姊姊林春鶯到北京進入馮玉祥辦的一所男女同校的「今是中學」寄讀，目的是要學中文和北京話，所以重新再讀一遍中學。在這段時期林春鶯認識了在協和醫學院唸書的廈門人陳希禮，由於倆人可以用閩南話交談，沒有言語上的問題，所以經過一段時間的交往後，建立了深厚的感情。後來林春鶯因爲學不好北京話而無法順利進入協和醫學院就讀，而且又受不了北京冬天嚴寒的天氣，最後決定離開北京到日本東京就讀醫科學院。

　　一九二九年春，林春鶯從北京來到上海，爲正在「上海女中」就讀的林秋錦辦妥離校手續，當她知道姊姊要帶她一起前往日本的時候，可真是欣喜若狂，因爲當時的她只會日語，不會中文和上海話，無法順利進入上海音樂院就讀。於

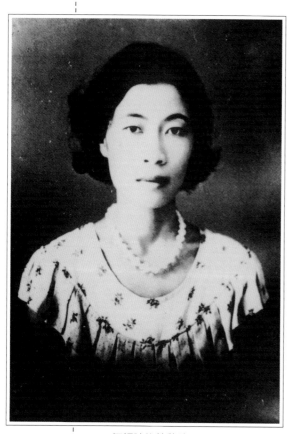

▲ 年輕時的林秋錦。

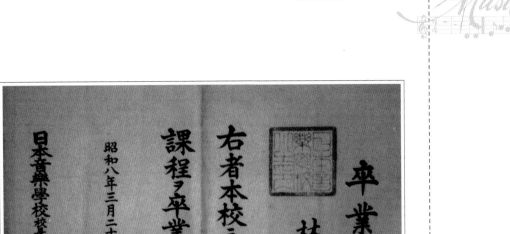

▲ 林秋錦的日本音樂學校畢業證書。

是姊妹倆隨即從上海搭乘輪船來到神戶，再坐火車抵達東京，此時，大哥林啓豐前來迎接這兩個久別的妹妹，三人異國重逢，自然十分高興，他把妹妹接到他的住處住了一段時期。不久，林秋錦考上了中野「私立日本音樂學校」（Nihon ongaku gakko），主修聲樂，副修鋼琴，開啓了她從小就立下學習聲樂的志願。林春鶯也先在「東京櫻井女塾學校」補習一年，次年考上「東京女子醫專」。

一九三二年，陳希禮自北京的協和醫學院畢業，回到廈門老家在父親開設的醫院執業，林春鶯為了愛情，在徵得學校同意保留學籍以後，輟學到廈門和陳希禮結婚。

歌聲嘹亮透雲霄

【天籟美聲震東瀛】

因為從小在台灣接受日式教育，林秋錦留日期間語言和生活習慣上的適應都不成問題，求學期間一切進行的很順利，她深知自己是費了千辛萬苦才能實現到日本學習音樂的心願，因此特別努力勤奮用功，先後跟隨伏見咲子女士和Velletti先生學習，成績優異，成為傑出的抒情女高音，擅長唱歌劇詠嘆調。

林秋錦就讀的是中野（Nagano）「私立日本音樂學校」（Nihon ongaku gakko），現在稱為「日本音樂學校」，比另外一所上野（U'eno）音樂學校成立得早。

那時候，日本的《讀賣新聞》（Yomiuri Shinbun）每年由全國的音樂學校各選拔出兩位最優秀的聲樂學生，在東京日比谷（Hibiya）公會堂舉辦一場「樂壇新秀演唱會」。

一九三三年（昭和八年）四月二十七日，《讀賣新聞》主辦的第四屆全國日本樂壇新秀演奏會，由全國九所音樂學校選出包含伴奏共三十一人參加演出，參與的學校有：日本音樂學校（中野）、東洋音樂學校、東京上野音樂學校、東京高等音樂學校、中央音樂學校、武藏野音樂學校、帝國音樂學校等七所東京的音樂學校，另外加上大阪音樂學校以及神

生
命
的
樂
章

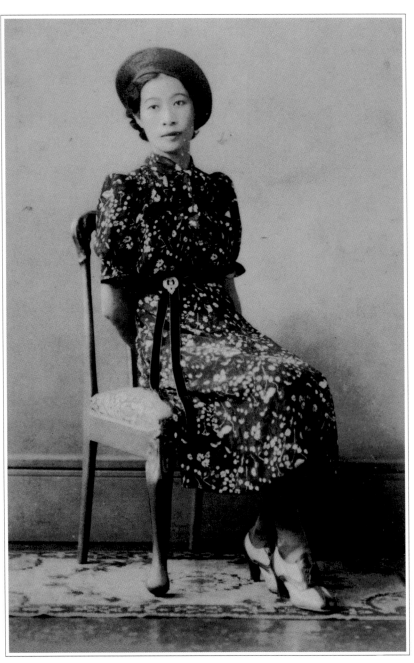

▲ 林秋錦在日本求學的時代。

戶女學校，共計九所學校。林秋錦因爲表現優異，被日本音樂學校選出代表參加這次的音樂會，據林秋錦回憶，演出當晚聽眾爆滿，旅居日本的台灣人還特意到場，送了她很多好大的花束。

「樂壇新秀演唱會」的文宣中關於林秋錦的簡介如下：「林秋錦女士（日本音樂學校，女高音）是一位來自台灣的小姐，畢業於台灣台南市長老教會女學校（長榮女中），曾拜伏

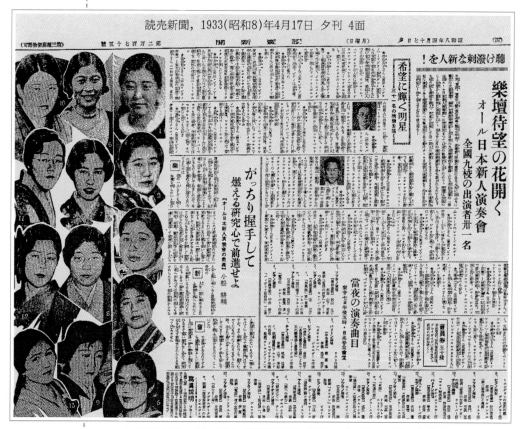

▲ 1933年4月17日，日本《讀賣新聞》剪報。（左圖，上排中為林秋錦）

見咲子女士和Velletti先生為師，唱抒情女高音，善於演唱歌劇詠嘆調。」

當晚林秋錦的演唱曲目表：

女高音：林秋錦（日本音樂學校）

伴奏：渡邊　喜代子

歌劇：比才作品《卡門》（Carmen）Micaela 的詠嘆調

林秋錦在這場演唱會中歌藝出眾，壓倒群倫，驚艷東瀛，在當時是台灣人極為難得的殊榮，據說《讀賣新聞》在頭版新聞大幅報導她美妙的歌聲，並刊出一張她的放大照片，大肆宣揚，並獲得當地樂評家以「不一樣的台灣人——林秋錦，具有與眾不同的歌聲，可愛的聲音」來讚美她精彩的演唱。

她最愛唱《蝴蝶夫人》的詠嘆調，當時日本的樂評家評論她所詮釋的《蝴蝶夫人》甚至比中國最好的女高音還要優秀。可惜這篇樂評林秋錦並沒有保存下來，而且她生前從未談及此事，每當新聞媒體向她詢問的時候，她總是說她很不喜歡出風頭，所以只要知道的人曉得就好，不必再特別提起了。

當時台灣還是日本的殖民地，可想而知，日本人的地位自然比台灣人要高，台灣人處處受到日本人的壓抑與欺凌，但是林秋錦能夠與日本全國各音樂學校的聲樂菁英同台競藝，而且拔得頭籌，這是多麼不容易的事啊！由此可見她的聲樂造詣非常深厚紮實。鋼琴大師張彩湘生前就曾將林秋錦

光榮的事蹟轉述給筆者，讚美林秋錦當年在日本締造的輝煌成就。

一九三三年（昭和八年）三月二十一日，林秋錦以優異的成績自日本音樂學校畢業，因為十分懷念故鄉，而且思念台灣的家人，所以不考慮留在日本繼續進修，或是發展演唱事業，下定決心束裝返台，執教於母校台南長老教會的長榮女中。

返台不久之後，為了進一步充實自己的音樂知識，林秋錦選擇再度負笈前往日本進修，與她同期的台灣留日音樂家有：林澄沐（男高音）、江文也（男中音）、柯明珠（女高音）、高慈美（鋼琴）、林進生（鋼琴）、翁榮茂（小提琴），以及陳泗治（鋼琴）等人，其中林秋錦和柯明珠是中野的日本音樂學校同學，倆人都一樣是學習聲樂。不過，柯明珠返台結婚之後將生活重心放在照顧家庭上，沒能繼續樂教推廣工作，一九九九年旅居美國，至今還居住在台北的，就只有高慈美一個人了。

【返台演唱盛況空前】

日據時代，台灣受日本人統治，成為日本的殖民地，台灣人與來自日本的皇民，在各方面自然有很大的差別，不論是工資、工作和教育都不能與在台灣的日本人相提並論。在受教育方面，台灣的菁英若是想唸大學，就必須赴日留學，一九一四年以後，台灣的青年學生到日本留學的人數漸漸增

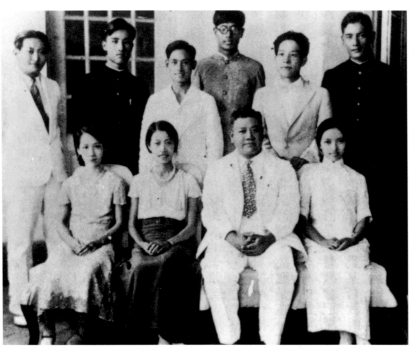

▲ 1934年鄉土訪問團團員合影（前排左起柯明珠、林秋錦、楊肇嘉、高慈美，後排左起林進生、蕭再興、翁榮茂、陳泗治、江文也、林澄沐。

加，根據台灣總督府一九二二年的紀錄，前往東京留學的台灣大學生共有二千四百人，此時這些留學生時常會彼此聯誼，在東京就有青年會的同鄉交誼組織，由在台南當過小學老師具有社會經驗而年歲較長的蔡培火負責，他在一九一五年由林獻堂和台南的親戚資助而留學日本東京，一九二○年在日本高等師範學校畢業（後來升格為東京文理科大學）。

一九一九年，林獻堂與蔡惠和都在日本，與青年會的志士們為了推動台灣的政治改革，在次年春成立新民會，林獻堂被推舉為會長，七月時新民會開會決議在東京發行《台灣

時代的共鳴

翁榮茂，台南人，日本東洋音樂學校畢業，主修小提琴，一九三四應邀參加「鄉土訪問音樂會」，回台舉行巡迴演奏，他的小提琴曲目：是克羅查爾〈第十三號協奏曲〉、舒曼的〈幻想曲〉、馬斯禮的〈泰斯冥想曲〉、鄧雪克的〈雅浦特〉、伊仁斯基的〈搖子歌〉，鋼琴伴奏由陳泗治擔任。

<table>
<tr><th colspan="3">一九三四年「鄉土音樂巡迴演奏會」節目表</th></tr>
<tr><td>演出者</td><td>演出樂器</td><td>演出曲目</td></tr>
<tr><td>林進生</td><td>鋼琴</td><td>◎ 山田耕作〈枳殼花〉
◎ 李斯特《匈牙利狂想曲》〈作品第六號〉</td></tr>
<tr><td>柯明珠</td><td>女高音</td><td>◎ 貝多芬〈亞第拉底〉
◎ 斯拉瓦魯〈天使亞佛列爾〉</td></tr>
<tr><td>林秋錦</td><td>女高音</td><td>◎ 貝多芬《里昂烈特》歌劇選曲〈我欣慕你〉
◎ 威爾第〈火焰在燃燒〉</td></tr>
<tr><td>高慈美</td><td>鋼琴</td><td>◎ 蕭邦《圓舞曲》〈作品六四之一〉
◎ 布拉姆斯《狂想曲》〈作品第二號〉</td></tr>
<tr><td>陳泗治</td><td>鋼琴伴奏</td><td></td></tr>
<tr><td>林澄沐</td><td>聲樂</td><td>◎ 狄奧達〈我愛戀的姑娘〉
◎ 林姆斯基·高沙可夫〈印度之歌〉
◎ 義大利民謠〈歸來吧，索蘭德〉
◎ 馬斯禮〈亞維·瑪利亞〉</td></tr>
<tr><td>翁榮茂</td><td>小提琴</td><td>◎ 克羅察爾〈協奏曲十三號〉
◎ 舒曼〈夢想〉
◎ 馬斯禮〈泰斯冥想曲〉
◎ 伊仁斯基〈搖子歌〉</td></tr>
<tr><td>江文也</td><td>男中音</td><td>◎ 亨迭〈莊嚴曲〉（取自歌劇《克西克斯西》）
◎ 舒伯特〈小夜曲〉
◎ 華格納〈夕星之歌〉
◎ 《黎明的天空》之〈青年之歌〉
◎ 〈我們的牧場〉</td></tr>
</table>

柯明珠（1910-），一九一〇年，出生於台南市，家有姐妹五人她居三，大姐柯明點是台灣最早的留日婦產科女醫師，二姐柯明足是留日牙醫師。柯明珠從小就具有歌唱天份，學生時期常參加學生音樂會演唱。

一九二六年柯明珠前往日本，先進入大妻高等女學校四年級就讀。一九二八年考進日本音樂學校主修聲樂，同校的有一九二九年入學的林秋錦。一九三一年柯明珠自日本音樂學校畢業，返後先在台南長老教會學校任教，後來受聘於勝利唱片公司，並擔任電台囑託歌手。

一九三四年參加「鄉土音樂訪問團」演出，曲目有貝多芬的〈亞第拉底〉與斯拉瓦魯的〈天使亞佛列爾〉。與台南市黃永昌結婚，育有七女一子，遺憾的是獨子不幸早夭。一九四五年出任台南女中校友會第一屆會長及在該校擔任音樂教師，並先後擔任台南二高女校合唱團、西門教會聖歌隊、台南市女宣合唱團指揮。一九九九年移居美國。

青年》雜誌，這是台灣史上第一份台灣人的刊物。蔡培火被推選為編輯兼發行人。一九三一年，得到日本政府許可，將該本雜誌改為日刊《台灣新民報》在東京發行；一九三二年四月，日刊《台灣新民報》在台發行。《台灣新民報》創辦

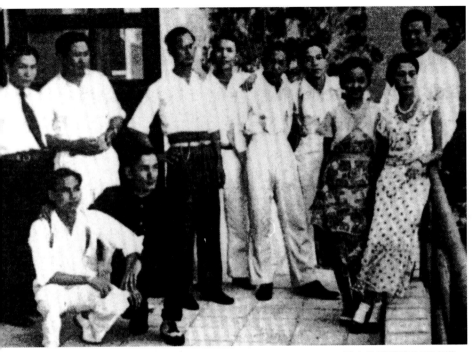

▲ 鄉土訪問團演出後出遊，前排蹲者左為翁榮茂、右林澄沐，後排左二林進生、左三陳泗治、右一林秋錦、右二高慈美、右三江文也，林秋錦後面為楊肇嘉。

一九三四年「鄉土音樂巡迴演奏會」日程及地點表	
日　期	地　點
八月十一日	台北醫專講堂（台大醫學院禮堂）
八月十三日	新竹公會堂　（新竹中山堂）
八月十五日	台中公會堂　（台中中山堂）
八月十六日	彰化公會堂　（彰化中山堂）
八月十七日	嘉義公會堂　（嘉義中山堂）
八月十八日	台南公會堂　（台南中山堂）
八月十九日	高雄青年會館

的宗旨是要推動台灣民族社會文化運動，對當時的台灣社會產生極大的影響，也是台灣人唯一的喉舌。

　　楊肇嘉於一九三四年六月與林獻堂等台灣民族運動中心人物在日本成立東京同鄉會，七月該會在東京召集留日音樂學生，組成「鄉土音樂訪問團」，團員有林秋錦、江文也、林澄沐、柯明珠、陳泗治、高慈美、林進生、翁榮茂、李金土等人。「鄉土音樂訪問團」由《台灣新民報》全力支持、策劃、安排及加以大肆宣揚報導，在領隊楊肇嘉率領下，利用暑假返台，以深入民間的方式來介紹西洋音樂，希望藉由文化活動使長期受到壓迫的台灣民心稍獲喘息，繼而喚起台灣人的自信心。

　　他們從一九三四年八月十一日起，舉行了十天的巡迴音樂會，在台北、新竹、

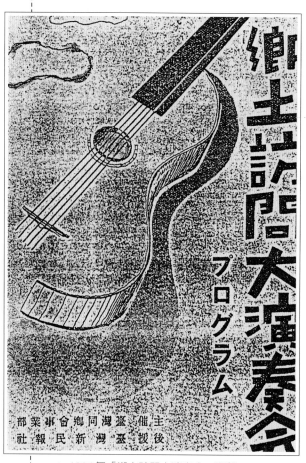

▲ 1934年「鄉土訪問大演奏會」海報。

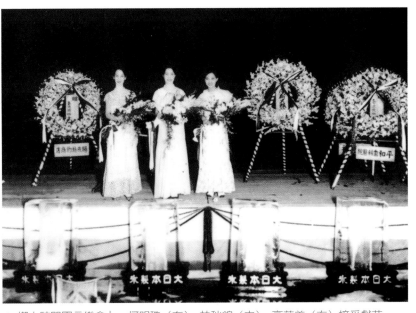

▲ 鄉土訪問團音樂會上，柯明珠（左）、林秋錦（中）、高慈美（右）接受獻花。

台中、彰化、嘉義、台南、高雄等七個地方演出，各地的聽眾十分踴躍，場場爆滿十分轟動，使西洋音樂首次在台灣獲得很大的迴響，因而提升台灣的文化水準，爲台灣西洋音樂史寫下重要的一頁。

林秋錦在這次音樂會演唱了貝多芬的《里昂烈特》選曲〈我欣慕你〉及威爾第的《火焰在燃燒》。她的歌聲高揚，深深烙印在聽眾的腦海裡，贏得極高的評價，這次音樂會由陳泗治一人擔任所有的鋼琴伴奏。

這些演出者中：林秋錦是女高音，與男高音林澄沐還有鋼琴家高慈美三人，都是從台南長榮女中和長榮中學畢業，他們在這兩所學校奠定了良好的音樂基礎，後來都到日本深

時代的共鳴

林進生，屏東恆春人，日本東京國立音樂學校畢業，主修鋼琴。一九三四年應邀參加「鄉土訪問音樂會」回台舉行巡迴演奏，他的鋼琴獨奏曲目：有李斯特〈第六號匈牙利狂想曲〉與山田耕作的〈枳殼花〉，表現圓滿深受聽眾讚賞。

次年（1935年）爲「震災義捐音樂會」再度回台參加演出成績斐然。學成回台後，先後歷任長榮中學音樂教師及屏東女子中學校長等職。

▲ 鄉土訪問團演出後出遊，左起江文也、翁榮茂、林秋錦、高慈美、楊肇嘉、林進生、陳泗治，戴帽高舉雙手者為林澄沐。

造。林進生，屏東恆春人，日本國立音樂學校畢業，回台後，先後擔任長榮中學音樂教師及屏東女中校長，是一位很優秀的鋼琴家。翁榮茂，台南人，畢業於日本東洋音樂學校，主修小提琴，與林澄沐是同學。高慈美，帝國音樂學校畢業，主修鋼琴，後來在國立台灣師範大學音樂系執教。柯明珠，主修聲樂，與林秋錦是日本音樂學校的同學。江文也，在上野音樂學校學習聲樂及作曲，後來在日本潛心研究作曲，成為一位十分出色的作曲家。總之，這些演出者全是留學日本回台表演的音樂家。

鄉土訪問團的十天巡迴演唱會，在各地都受到熱烈的歡

迎，非常成功。擔任訪問團領隊的楊肇嘉曾經說過：「此次
訪問團演出後獲得的迴響，一般說來是良好的，更重要的
是，顯示出在日本人統治下的台灣人，在新文化方面不但已
經萌芽，甚至逐漸在茁壯起來。所以說這次的巡迴演奏會，
就是對日本人的一個示威，在政治上與文化上都有不可磨滅
的意義。」

在各地的演奏會之後，《台灣新民報》先後刊出三篇樂
評：

■ 台北的陳南山：八月十一日〈聽同鄉會第一回演奏會〉
■ 台南的碧園生：八月十八日〈聽鄉土訪問團大演奏會〉
■ 屏東的周天來：八月十九日〈聽鄉土訪問演奏會〉

其中，陳南山在樂評中以客觀的態度寫出以下感想：
「滿堂聽眾的臉上熱烈的顯露著無言的聲援，令人從心坎不勝
喜歡起來！尤其是演奏者個個都體會聽眾的這種心情，表演
了很令人滿足的樂技。他們的技術是比預想還要良好的，動
人心絃的地方也不少。然而我們能夠摒息，滿懷感激聽著這
一晚上每一支卓越的演奏，雖然是因為那演奏良好的結果，
但一方面也都是出自愛鄉熱情的感情使然。」

台南的碧園生與屏東的周天來兩篇樂評是以聽後感想撰
文方式列出，重點在於這次音樂會的演出在台灣是一項創
舉，可因此激發與展示出台灣人的民族情懷，以及提升本土
文化水準。

這次「鄉土音樂巡迴演奏會」於八月十九日在高雄演出

時代的共鳴

李金土（1900-1980），
一九○○年五月十二日生
於台北市，台北師範學校
（當時為國語學校）畢業
後赴日留學，考入東京上
野音樂學校，主修小提琴
與音樂教育。一九二五年
畢業後學成回台，在母校
台北師範學校任教。光復
後入台灣省立師範學院
（台灣師大前身）執教。

一九三二年，他舉辦小
提琴比賽，開西洋音樂比
賽之先河，引起共鳴，與
賽者約二十餘人，冠、亞
軍為台灣人所得，第三名
是日籍人士，引來日本官
員抗議。

一九三四年「鄉土音樂
訪問團」回台巡迴演出，
李金土也被邀參與演出共
襄盛舉。著有《音樂欣賞
法》和《和音感訓練
法》。

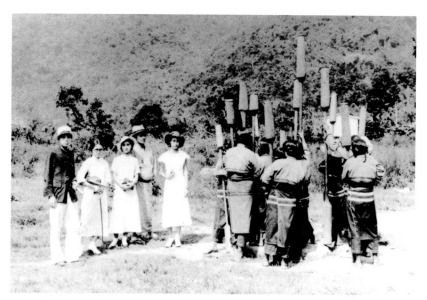

▲ 震災義捐音樂會後部分團員遊覽日月潭，參觀原住民歌舞表演（左起高約拿、蔡淑慧、高慈美、蔡培火、林秋錦）。

　　地震發生時，楊肇嘉正在故鄉清水主持族裡親人的喜事，馬上就動用各種資源，展開各項協助救災及善後的工作。同時《台灣新民報社》在「議會設置請願活動」領導人蔡培火的主導下，立刻發起救災運動。

　　鑑於前一年的「鄉土音樂巡迴演奏會」演出十分成功，他們決定邀請留日的音樂家們再度組團回台，另外加上多位台灣、日本及其他外國的音樂家，舉行「震災義捐音樂會」，團員有林秋錦、林澄沐、高慈美、林進生、李金土、高約拿、盛福俊、蔡淑慧、高錦花、陳信貞，以及日本音樂家三浦富子、渡邊喜代子、原忠雄，此外還有其他外國音樂家戈爾特、麥金敦、麥克勞斯夫人等。

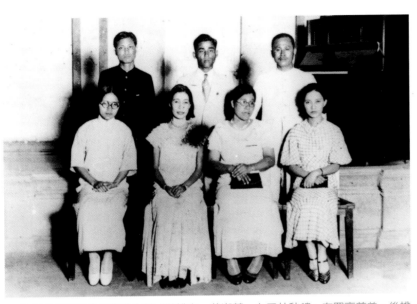

▲ 震災義捐音樂會結束後合影（前排左一蔡淑慧、左二林秋錦、左四高慈美，後排
左一為高約拿）。

「震災義捐音樂會」團長由《台灣新民報社》董事長蔡培
火親自擔任統籌策劃，並由總督府文教局協辦，自七月三日
到八月二十一日，前後五十天內在全台三十個地方，總共舉
行了三十七場音樂會。演出地點遍及全台各地，依序為：屏
東、鳳山、旗山、東港、岡山、佳里、麻豆、鹽水、新營、
朴子、北港、斗六、埔里、高雄、台南、嘉義、台中、彰
化、員林、鹿港、北斗、田中、新竹、桃園、台北、基隆、
宜蘭、蘇澳、花蓮、玉里、台東、羅東、淡水、南投、草
屯、霧峰等地。聽眾多達一萬五千餘人。

當時入場券以顏色區分，最貴的白色券為壹圓（約等於
一千元台幣），青色券為五十錢（約等於五百元台幣），紅色

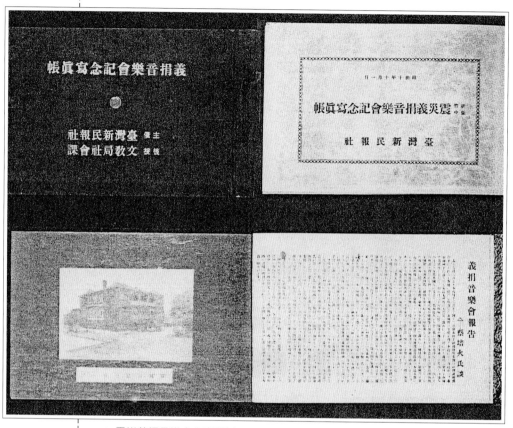

▲ 震災義捐音樂會文宣資料。

夯為三十錢（約等於三百元台幣），總共募得四千三百多圓。
此次音樂會不但場次多，而且深入各地，正式將西洋音樂以
公益活動的方式，推廣給國人。

　　當時為了賑災舉辦的其他活動有：震災影片放映會、照
片展示、演藝會及義賣會等，總共募得的金額為一百七十三
萬日圓。

　　林秋錦在這次音樂會中演唱的曲目有日本音樂家夕田龍

太郎作曲的《海鷗》、橋本國孝作曲的《糖果與少女》及舒伯特的《小夜曲》，由陳信貞擔任鋼琴伴奏。她以美好的聲音關懷台灣鄉土，是藝術家參與公益活動的先驅者，留下時代的風範，成為佳話。

這次震災義捐音樂會的發起人蔡培火，為了撫慰災民並勉勵災民奮發圖強，重新站起來創造未來，特地寫了《震災

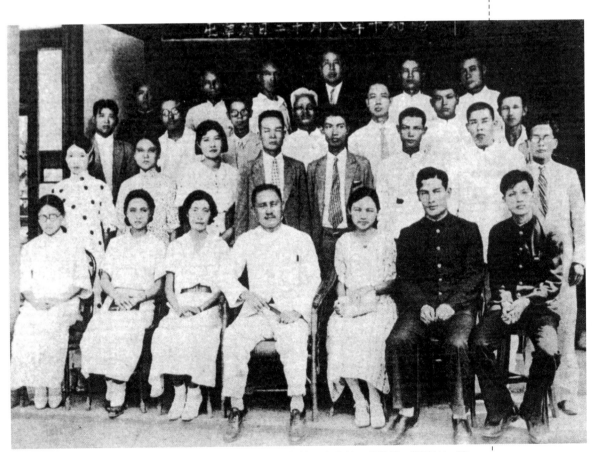

▲ 1935年震災義捐音樂會團員（前排左起蔡淑慧、高慈美、林秋錦、蔡培火、陳信貞、林澄沐、高約拿）。

慰問歌》，並親自譜曲，十分令人感動。《震災慰問歌》的歌
詞如下：

> 四月天，花紅稻葉青，大地鳴動，頃刻厝倒平；可憐
> 呀！身屍塞塞盈！塞塞盈！
>
> 天做事，不准人推排，逆來順受，免傷悲！目屎擦起
> 來！擦起來！
>
> 眾兄姐，兔死狐傷悲，四海一家，人類是兄弟；請寬
> 心，患難相扶持！相扶持！
>
> 手相牽，眾起排萬難，不屈不撓，再整舊江山；精神
> 到，萬事無困難！無困難！

七月二十九日晚上，《台灣新民報社》在「台北鐵路飯
店」舉行出演者招待慰勞會，該報社常務董事長羅萬陣致感
謝詞說：「這次舉行音樂會的目的，雖然是募捐救濟災胞，
但是另一方面深信，在鼓吹音樂趣味提高本土文化，也有很
大的貢獻，尤其是各山村僻壤都有舉行，是在啓蒙高尚的音
樂知識上，必能收穫甚大的效果，當不足疑。」

與前一年的「鄉土音樂巡迴演奏會」相比，「震災義捐
音樂會」的規模、時間、場次、聽眾都遠遠超過前者，演出
者還有外籍音樂家參與，對文化的提升有很大的貢獻。

這兩次音樂會演出，爲台灣本土音樂帶來正面的意義，
使西洋音樂普及到民間，激發愛樂者學習西洋音樂的慾望，
對日後台灣音樂的發展影響深遠。

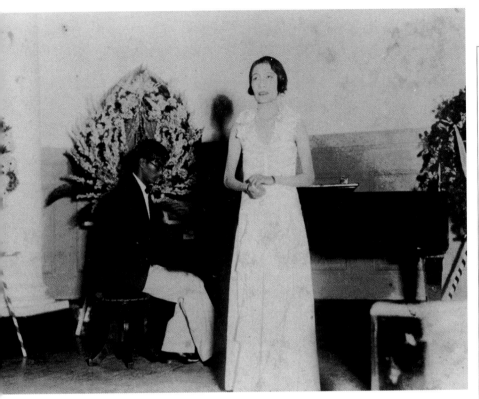

▲ 林秋錦演唱，陳泗治伴奏。

時代的共鳴

蔡繼琨（1912-），福建晉江人，一九一二年八月十五日生於泉州。一九三二年廈門集美高級師範畢業後赴日深造，就讀東京帝國音樂學院學習理論作曲與指揮，以《潯江漁火》榮獲一九三六年日本國際交響樂曲公演首獎。

抗戰軍興，回國出任福建音樂師資訓練班主任、福建省會軍警聯合軍樂隊指揮、戰地工作團團長等職。一九四〇年秋，創辦「福建省立音樂專科學校」，出任首任校長。一九四二年前往重慶，任教育部音樂教育委員會委員、國立音樂學院名譽顧問等職。

抗戰勝利後來台創立「台灣省交響樂團」，任首任團長兼指揮，並兼任師大、台大等校教授。一九四九年秋應聘赴菲律賓，任「馬尼拉交響樂團」指揮，並在馬尼拉中央大學、中正學院擔任教授。蔡繼琨從事樂教及樂團指揮七十餘年，享譽海內外，獲得無數榮譽，目前返回大陸創辦私立福建音樂學院擔任校長。

【台灣省交響樂團】

一九四五年台灣光復之後，中央大學蔡繼琨教授應邀來台，奉派籌備創立台灣省警備總司令部交響樂團（簡稱台灣省交響樂團），同年十二月一日正式成立。

台灣省交響樂團除了登報招考團員以外，同時也網羅了不少當時的音樂人才，並特別聘請本土留日音樂名家加入陣容，如張福興、呂泉生、李金土、林善德等人都應聘參加，

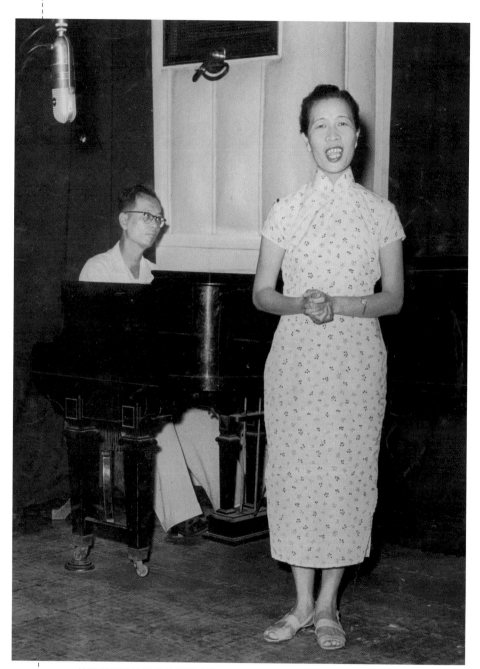

▲ 林秋錦和她的最佳拍檔張彩湘。

林秋錦更是被敦請加入，在一九四六年受聘到任。台灣省交響樂團由蔡繼坤擔任團長兼指揮，以及該團所發行《樂學月刊》的發行人，王錫奇擔任副指揮（一九四九年春接任團長兼指揮），該樂團分別成立管絃樂隊（三管制），由馬思聰與保加利亞籍的尼哥羅夫擔任正副指揮，管樂隊由王錫奇擔任隊長，合唱隊由林秋錦出任隊長兼任特約歌唱家，合唱隊的指揮則由呂泉生擔任，繆天瑞起先是擔任編譯室主任兼樂學月刊主編，後來升任副團長。

當時台灣省交響樂團組織龐大，團員總數多達一百九十人，不但是台灣全省唯一的交響樂團，也是全中國僅有的三大交響樂團之一，與上海市政府交響樂團和南京中華音樂劇團弦樂隊齊名。

林秋錦身為合唱隊隊長兼特約歌唱家，經常隨團到全省各地巡迴演出，她的歌聲風靡全島，所到之處都受到熱烈的歡迎。

【默契非凡的最佳組合】

林秋錦與鋼琴大師張彩湘都是留日的音樂家，張彩湘不但時常發表鋼琴獨奏，也是一位十分優秀的伴奏家，兩人相交莫逆長達數十年，情誼深厚，在音樂表演上合作無間，默契十足。

林秋錦曾回憶說，只要張彩湘為她擔任伴奏，就可以安心演唱絕對不會出錯。她是一位非常活躍的聲樂家，經常在

音樂會中演唱，每次演唱幾乎都由張彩湘爲她擔任鋼琴伴奏，張彩湘高超的琴藝，讓林秋錦的演出效果更臻完美。

　　林秋錦曾經說過，有一次在台中演唱，當她唱到一半的時候，會場忽然停電，讓全場聽眾嚇了一跳，而當時擔任鋼琴伴奏的張彩湘卻很鎮靜，不慌不忙地在黑暗中穩健地將全曲彈奏完畢，使她能夠在台上圓滿的唱完這場音樂會，這場演出讓全場的聽眾驚喜萬分，並贏得滿場的喝采，足見倆人之間平日合作的默契良好，已經達到非凡的境界，爲樂壇所罕見。

　　一九四九年四月十八日，林秋錦參加台籍音樂家所組成

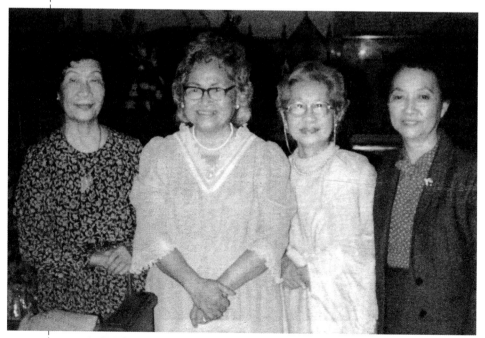

▲ 台灣前輩女性音樂家：左起爲林秋錦、陳信貞、黃蕊花、高慈美。

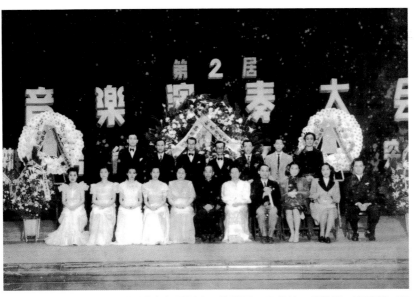

▲ 第二屆音樂演奏大會（前排左起周遜寬、陳暖玉、高慈美、林秋錦、高錦花、張福興、陳信貞、李金土，右一為呂泉生，後中為張彩湘）。

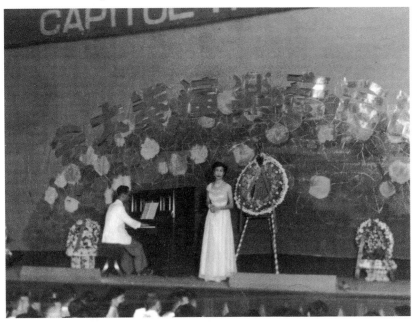

▲ 師院教授聯合音樂會，林秋錦演唱，張彩湘伴奏。

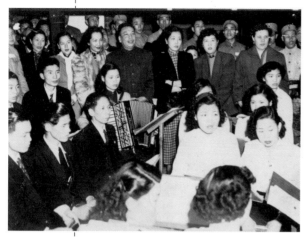

▲ 林秋錦演唱，蔣經國（左四）、蔣方良　　▲ 林秋錦演唱後接受蔣方良獻花。
　（左八）聆賞。

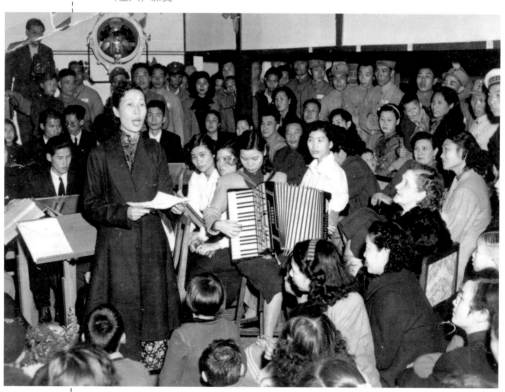

▲ 林秋錦演唱，前排聽眾蔣方良。

的「台灣省音樂文化研究會」在台北市中山堂舉行的第二屆發表演奏會，參與演出的音樂家除了林秋錦之外，還有次女高音陳暖玉、男高音黃演馨、次男高音呂泉生、小提琴甘長波、林森池、鋼琴獨奏周遜寬、高慈美、高錦花、陳信貞，以及鋼琴伴奏柳麗蜂、張彩湘等人。

當晚的音樂會裡，林秋錦獨唱的曲目是威爾第的歌劇《茶花女》（La Traviata）中的〈Ah, fors'e lui che lànima〉，贏得了滿堂采，這首歌是她的拿手歌曲，時常在音樂會中演唱，都是由張彩湘擔任伴奏。

一九五○年七月十八日，林秋錦應國防部政治部主任蔣經國的邀請，聘為政治部音樂宣傳委員會委員，從此她於樂壇更加活躍與忙碌，並曾在蔣經國夫人蔣方良女士親自主持的婦女合唱團擔任指揮及教唱。

那時候林秋錦家住台北市中山北路，蔣方良女士時常派車接林秋錦到她在中山教會旁邊的家中去，中山教會是林秋錦常去做禮拜和指導合唱團的地方，蔣方良女士也是合唱團的團員，其他團員多為政府要員的夫人，每當合唱團開音樂會時，一定是冠蓋雲集，當林秋錦獨唱時，她那嘹喨的歌聲更是博得聽眾熱烈的歡迎。

後來林秋錦進入師大音樂系執教，經常與系主任戴粹倫（小提琴）、張彩湘（鋼琴）、戴序倫（男高音）四個人合作，多次舉行環島巡迴演出，所到之處都造成極大的轟動，讓國人能更深入的領略音樂之美。

時代的共鳴

戴粹倫（1912-1981），江蘇吳縣（蘇州）人，一九一二年七月六日生於上海，父戴逸青，係我國早期著名音樂教育家，首位政工幹校音樂系主任。夫人蕭嘉惠，為上海國立音專聲樂系畢業生。

一九二七年考取上海國立音樂學院，主修小提琴，師事義大利提琴家富華教授，一九三四年畢業。一九三六年赴奧地利維也納音樂院深造，次年學成回國，加入上海工部局管弦樂團。

抗戰期間，擔任重慶國立音樂學院弦樂組主任。一九四二年任國立音樂學院院長。勝利後出任上海國立音專校長，兼上海市政府交響樂團指揮。

來台後受聘為台灣省立師範學院音樂系主任。一九五三年與林秋錦、張彩湘、戴序倫兩度舉行巡迴音樂會。後來與林秋錦、張彩湘、高慈美兩度訪問日本舉行音樂會並考察音樂教育。一九五九年兼任台灣省交團長及指揮。曾連任中華民國音樂學會理事長近二十年。一九八一年九月二十九日病逝美國加州，享年七十歲。

聲樂教育的推手

【以愛心回饋母校】

當林秋錦在日本演出造成轟動的消息傳回台灣後，她的母校台南長榮女中感到十分光榮，所以極力爭取她回國任教，為母校造就聲樂人才。那時凡是要到台南長老教會長榮女中服務的外國姑娘都必須先到日本學習日語，才能到台灣工作。長榮女中雖然是一所私立教會學校，但亦受到台灣總督府的嚴密管理，林秋錦在東京時，正好遇見一些赴日學習日語，要到長榮女中服務的姑娘們，勾起她的思鄉情。

這時林秋錦的大哥林啓豐已經從日本醫科畢業，在日本當醫生，可以賺錢負擔弟妹在日本讀書的費用。當林秋錦從中野學校畢業時，一方面是接到長榮女中的邀聘想回饋母校，另一方面是因為她很想回到台灣看看家鄉的情形；雖然她的哥哥告訴她，一旦回台灣就不能再來日本了；但是她還是毅然放棄留在日本進修的學習生涯，於一九三三年三月二十一日畢業後旋即返台。九月應聘擔任台南長榮女中音樂科主任，到校之後，她創設了長榮女中合唱團，使該校的音樂活動更加蓬勃發展。

一九三四年暑期，林秋錦再度到日本進修，次年春天隨團返台參加賑災義演活動。從此，她便留在台南長榮女中繼

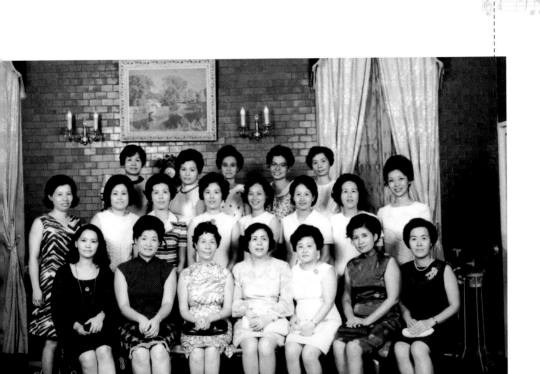

▲ 長榮女中第七屆畢業生同學會（前排左三為林秋錦）。

續執教，一直到一九四六年一月才轉任台灣省交響樂團合唱隊隊長兼特約歌唱家。

當時長榮女中的校長是吳瓅志女士（J. W. Galt），她在接任校長後，爲了提高教學水準，先後聘請外籍的米珍珠姑娘（Miss M.W. Beattie, 1933 年到任）、劉路得姑娘（Miss Ruth, 1934 年到任），其他留日的台籍老師有理化老師劉主安先生、美術老師廖繼春先生、生物老師王雨卿先生，以及音樂老師林秋錦。在吳瓅志校長任內，長榮女中是屬於長老教會，並

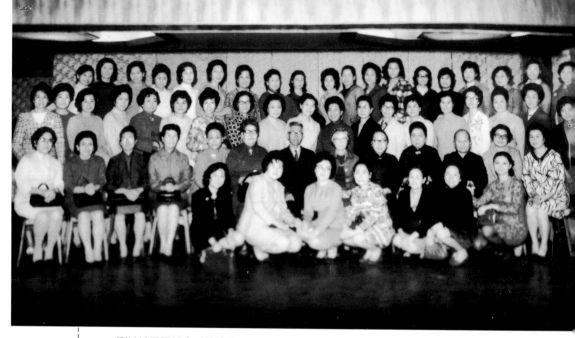

▲ 劉姑娘回國紀念（前排左四為林秋錦）。

獲得日本政府同意改為正式中學，且認可和日本政府所設的
高等女校同等程度。

　　由於吳瓅志非常注重音樂教育，在林秋錦的悉心教導
下，使該校的音樂水準獲得極好的評價。一九三六年，長榮
女中校方受到總督府的壓力，迫使吳瓅志校長黯然離職返回
英國，改由日籍的植村環女士接任校長。一九三九年再由日
籍的番匠鐵雄先生接任校長，此時長老教會的長榮女中通過
檢定考試，成為日本文部省認可的一所新學制高等女學校，

而音樂教育在林秋錦的教導下，仍為該校的重點科目。

　　林秋錦在長榮女中期間，還兼任女生宿舍舍監的職務，工作十分辛苦。她獨身一人以校為家，與學生打成一片，獻身樂教，以愛心熱忱的付出，義務個別指導訓練學生，並經常在校內校外舉辦各種音樂會及演出活動。她以愛心回饋台南長榮女中母校先後長達十三年之久，不但對長榮女中貢獻良多，對日據時代南台灣音樂文化的倡導與拓展也是影響深遠，甚得社會人士讚佩。

　　據林秋錦回憶當時的教學情形：「每天中飯以後，學生都來練合唱，晚上下課後，又在宿舍裡練習；通常晚上再來上課的是那些唱得比較好、用功的學生。」「我每個禮拜必須教十八個鐘頭，晚上和吃完午飯以後又加練，特別挑好的學生讓他們唱solo，如此才能讓學生們準備得隨時都能夠出去表演。」林秋錦就是在如此認真的教學情況下，在長榮女中任教十多年，她喜歡以舒伯特的藝術歌曲代替日本歌曲的教材，學生非常喜愛她的安排，而日本殖民政府也沒有進行干涉，她豐富了早期南台灣學生的音樂素養，讓他們每個人從此都愛上音樂。

【創立台北聲樂研究會】

　　日據時代的留日音樂家學聲樂的人較少，與林秋錦同時代的女高音柯明珠，回台婚後就以家庭為重；男中音江文也返回日本後專心致力於音樂創作，後來成為一位傑出的作曲

家，也不再從事歌唱生涯；男高音林澄沐返日習醫，畢業後在東京執業行醫；只有林秋錦不但是台灣首位女高音，也是最早的一位女聲樂家。

　　林秋錦在省交巡迴演唱時歌聲遍播全島，光復初期她到台北之後，因天時地利人和之便，決定了她一生音樂事業的命運，讓她進入台灣文化藝術政治的重心，也讓她踏入樂壇的核心，使她有更多機會參與樂壇的活動，各種音樂會接踵而來，使她應接不暇，跟她學習的私人學生越來越多，大多是慕名而來的。

　　當時有個個子很高的台大學生向她學唱，後來進入金融

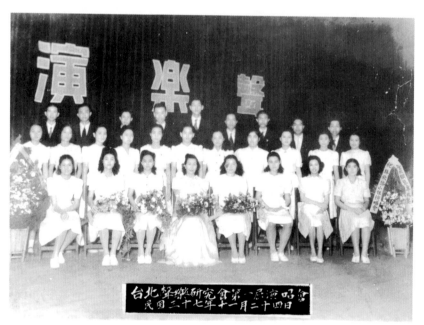

▲ 1948年11月24日台北聲樂研究會第一屆演唱會（前排左一陳明律、左四為林秋錦、後排中為許遠東）。

▲ 張彩賢鋼琴獨奏會（左起張彩賢、林秋錦、張彩湘）。

界服務，就是已故的中央銀行總裁許遠東，許遠東在世時，時常去探望林秋錦，向她噓寒問暖，而林秋錦也時常對人提起與許遠東間維持的深厚師生之情。

一九四八年，林秋錦成立台灣聲樂研究會，每年十一月間定期在台北市中山堂舉行演唱會，為台灣樂壇展現新天地，使西洋音樂在台灣本土的水準向上提升，為往後台灣聲樂界開啟了一扇門。

林秋錦創立的台北聲樂研究會，在一九四八年十一月二十四日假台北市中山堂舉辦第一屆演唱會，其中參與演唱的除了她本人之外，尚有她當時的學生陳明律和許遠東等人。

▲ 1953年台北青年會彌賽亞演唱會（前排右起第十為林秋錦）。

　　一九四九年十一月二十二日，台北聲樂研究會與張彩湘主持的台北鋼琴專攻塾在台北市中山堂聯合發表音樂演奏會，演出者有廖菊香（女高音）、陳明律（女高音）、李義珍（女高音）、蘇靄郎（男高音）、謝文芳（女高音）、黃明美（鋼琴）、顏恭子（鋼琴）、呂秀美（鋼琴）、宋麗子（鋼琴）、李珍貞（鋼琴）、蘇春香（鋼琴）、柯秀珍（鋼琴）、周雅郎（鋼琴）、姜尚光（鋼琴）、張彩賢（鋼琴）等人，林秋錦（女高音）和張彩湘（鋼琴）亦擔任特別演出。

　　由林秋錦主持的台北聲樂研究會在一九五〇年十一月與張彩湘的台北鋼琴專攻塾再度假台北市中山堂舉行聯合音樂會，此時筆者已從北一女畢業，進入台灣省立師範學院音樂

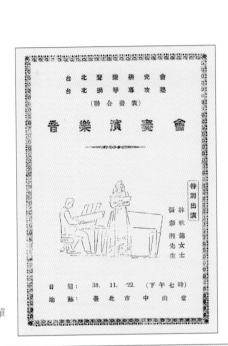

▶ 聲樂、鋼琴聯合音樂演奏會節目單
封面（1949 年）。

Programme

1　Piano Solo　　　　　　　　　　　　黃　明　美
　　Grande Valse Brillante op. 18 ·········Chpin 曲
　　（華麗的圓舞曲）

2　Piano Solo　　　　　　　　　　　　顏　恭　子
　　Rondo D–major ·····················Mozart 曲
　　（輪旋曲）

3　Soprano Solo　　　　　　　　　　　廖　菊　香
　　歌劇「La Boheme 」中　　　伴奏 周雅郎
　　Mi chiamano Mimi ·················Puccini 曲
　　（人家都叫我 Mi mi）

4　Soprano Solo　　　　　　　　　　　陳　明　律
　　　　　　　　　　　　　　伴奏 柯秀珍
　　a. 故　鄉 ·······················體華柏曲
　　b. La Spagnola ···················Chiara 曲

5　Piano Concerto　　第 1 Piano 呂　秀　美
　　　　　　　　　　第 2 Piano 張彩湘先生
　　Konzert No. 1 (3rd movement) ·····Beethoven 曲
　　（協奏曲第一番三樂章）

　　　　　　　── 休　息 ──

　　※ 特 別 出 演
　　Piano Solo　　　　　　　　　　　張彩湘先生
　　Ungarische Rhapsodie No. 2 ···········Liszt 曲
　　（匈牙利狂想曲第二）

6　Baritone Solo　　　　　　　　　　蘇　寬　郎
　　　　　　　　　　　　　伴奏 柯秀珍
　　1. Ständchen (小夜曲) ·············Schubert 曲
　　2. Der Wanderer (孤浪人) ·········Schubert 曲

7　Piano Solo　　　　　　　　　　　宋　麗　子
　　Sonate C–major ···················Mozart 曲
　　（幻想模範曲）

8　Soprano Solo　　　　　　　　　　李　義　珍
　　歌劇「Tosca 」中　　　　伴奏 張彩賢
　　Vissi d'arte ······················Puccini 曲
　　（寧可為愛情死）

9　Piano Solo　　　　　　　　　　　李　珍　貞
　　Prelude op. 3 No. 2 ·······S. Rachmaninoff 曲

　　※ 特 別 出 演
　　Soprano Solo　　　　　　　　　林秋錦女士
　　歌劇「Traviata 」中　　　伴奏 張彩湘先生
　　Ah fors e Lui ·····················Verdi 曲
　　（原來就是他）

10　Piano Solo　　　　　　　　　　　蘇　春　香
　　Paganini Grand Etude ··············Liszt 曲
　　（華麗的練習曲）

11　Vocal Duett　　　　　　　李義珍 甜文芳
　　歌劇「La Traviata 」　　伴奏 姜向光 張彩賢
　　1. Undi Felice (已忘不了你了) ·······Verdi 曲
　　2. Brindi si　（乾杯之歌）

　　　　　　　── 晚　安 ──

▲ 聲樂、鋼琴聯合音樂演奏會節目單（1949 年）。

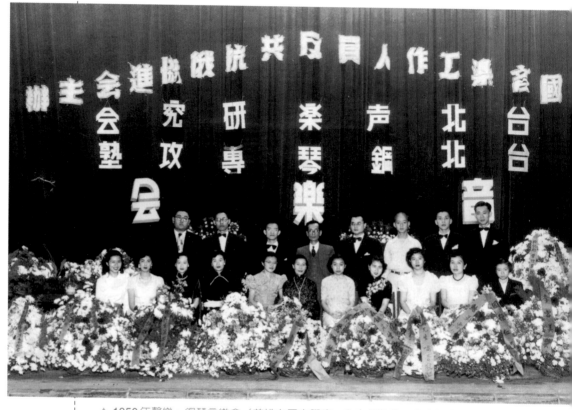

▲ 1950年聲樂、鋼琴音樂會（前排左三申學庸、左六林秋錦、右李智惠，後排右五張彩湘）。

系攻讀聲樂，因為學校規定不准學生參加校外活動，所以沒有機會參加林秋錦這次的聯合音樂會。

聯合音樂會的節目單已經無法尋獲，只留下一張當晚演出者的合照，而除了林秋錦和張彩湘之外，從照片中可以發現，前文建會主委申學庸和鋼琴家李智慧亦有參加該次演出。

林秋錦的聲樂研究會和張彩湘的鋼琴專攻塾多次舉辦的

聯合演出，為樂壇帶來了新氣象，廣受社會歡迎，也為後來的音樂家舉辦音樂會起了帶頭的示範作用，提升了國民對音樂藝術的興趣，貢獻很大。

【豐碩的教學成果】

■ 授課淡江中學

一九四七年九月一日，林秋錦應私立淡江中學校董會董事長游彌堅之聘，到淡江中學任教。

私立淡江中學在當時是以音樂課程聞名北台灣，也是台灣第一所本土精英薈萃的學校，是全台灣學子所嚮往的名校。全校師生知道了林秋錦同意前往兼課都感到十分光榮、興奮不已，因為當時她在台北是台灣省交響樂團合唱隊隊長及特約歌手，本身工作繁忙，不但要帶領合唱隊隊員練唱，還要全省巡迴演唱，如今願意在公餘之暇抽空到淡江中學任教，當然十分受該校師生歡迎，也使淡江中學在師資陣容上增色不少。

■ 執教台灣省立師範學院

一九四五年台灣光復後，許多大陸優秀的知名音樂家，如蔡繼琨、戴粹倫、蕭而化等人紛紛來台與台灣本土留日音樂家互相交流，使台灣西洋音樂進入另一個新的發展階段。蔡繼琨奉命創立台灣第一個交響樂團，這時候台灣省立師範學院（今國立台灣師範大學前身）也於一九四六年成立，兩

年後（1948年）該校設立音樂學系，為台灣最高音樂學府，開始培育本土中等學校師資與音樂家。

首任系主任聘請前福建音樂專科學校校長蕭而化出任，後來蕭而化為了專心從事作曲與音樂著作，於一九四九年八月辭去系主任的職務而擔任專任教授，系主任由前上海國立音樂專科學校校長戴粹倫接任，當時，台灣省立師範學院音樂系的學生，必須修習聲樂和鋼琴。

一九五一年，林秋錦受聘於台灣省立師範學院音樂系擔

▲ 師大音樂系四六級畢業演奏會（前排右起賴素芬、陳明律、李敏芳、吳雪玲、張震南、林秋錦、周遜寬、江心美、高慈美、吳罕娜，第二排右三起李九仙、張彩湘、戴序倫、張錦鴻、戴粹倫、蕭而化、李金土、劉韻章、林橋、劉謨暉、張彩賢）。

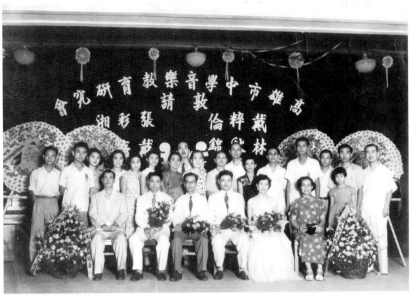

▲ 高雄市中學音樂研究會邀請師院音樂系教授聯合演出，前排右三為林秋錦。

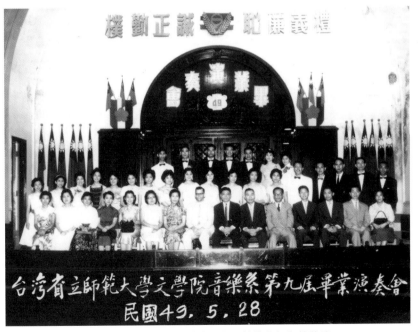

▲ 台灣省立師範大學音樂系第九屆畢業演奏會，前排左七為林秋錦。

任副教授，她的加入使該校音樂系的師資陣容更為堅強，林秋錦的聲樂、戴粹倫主任的小提琴、加上張彩湘的鋼琴，這些全台最佳的音樂名師成為音樂系的鐵三角。

　　林秋錦在聲樂界的名聲響亮，人還未到校，在音樂系裡早就造成轟動，到職後系裡的師生對她都很尊敬，因為學習聲樂是採取個別授課，凡被她選中的學生都感到無上的光榮，她是一位熱心教學的好老師，對待學生十分嚴格，要求學生的聲樂表現盡量達到完美的境界。

　　一九五四年，國防部政工幹部學校仰慕林秋錦的聲樂造詣，聘請她兼任該校聲樂教授。她在師大於一九六三年升任教授，並於一九六九年應私立文化學院之邀兼任該校音樂系

▲ 與政工幹校音樂組第五期畢業生合影，第二排左二為林秋錦。

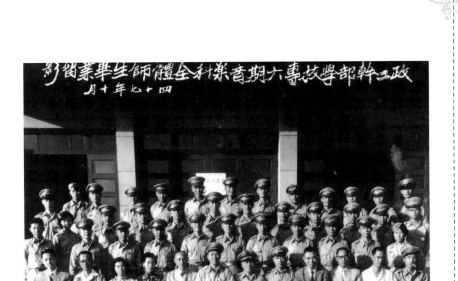

▲ 在政工幹校兼課與畢業生留影（前排左四林秋錦、左五戴逸青科主任）。

教授。一九八○年，林秋錦於師大屆齡退休，然後先後應系主任張大勝、曾道雄懇切要求，留校兼任教授，繼續執教到一九八三年才正式退休，結束教學生涯。

林秋錦在師大任教期間，曾經先後二度前往日本，先是在一九五五年與戴粹倫、張彩湘三人應邀訪日，並在鶴岡舉行聯合音樂會，由戴粹倫演奏小提琴、張彩湘鋼琴獨奏、林秋錦獨唱，而鋼琴伴奏都是由張彩湘擔任，這次的音樂會演出非常成功，贏得異邦人士的讚賞，他們一行人除了開音樂會外，順便考察日本近代各音樂學校教育的情形，並在回國後將之作爲本土樂教的參考。

一九六八年八月，林秋錦又與戴粹倫、張彩湘、高慈美

等師大音樂系教授一同訪問日本，實地考察東京地區的高等音樂學府，計有武藏野音樂大學、東京歌劇音樂大學、桐朋音樂學院及島根大學音樂系等學校，實地瞭解東京高級音樂學府的教學制度、教學方法與音樂設施，作為回國後對樂教之借鏡，收穫很大。

　　到日本訪問與開音樂會對林秋錦來說意義格外不同，一方面是舊地重遊十分高興，另一方面是因為林秋錦的日語非常流利，到日本自然倍感親切，只是與她在日本求學的時間，已經相隔久遠，滄海桑田、變化很大，她只能憑著想像回憶往日種種了！

▼ 師院音樂系赴日考察攝於武藏野（左二起：張彩湘、掛谷老師、福井直秋校長、戴粹倫、戴夫人、林錦秋、高慈美）。

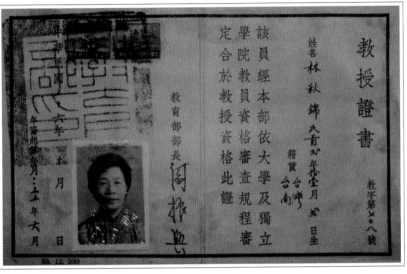

▲ 林秋錦的教授證書。

▼ 師院音樂系赴日考察攝於武藏野（左一至六為蔡雅雪、李智惠、奧村老師、林秋錦、申學庸、戴粹倫，最右為張彩湘）。

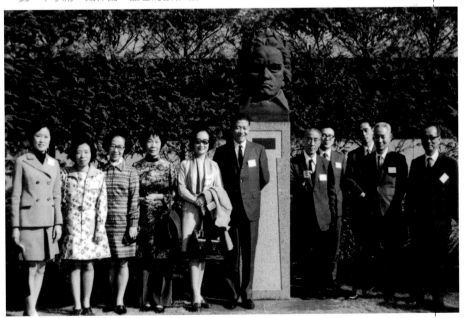

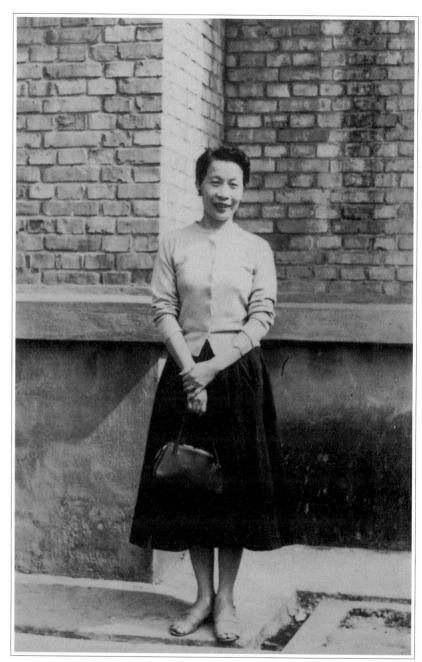

▲ 中年時期的林秋錦。

■ 台南家專音樂科

台南女子家政專科學校創立的音樂科是當時南台灣唯一的音樂搖籃，一九七七年在師大任教的林秋錦已屆退休之年，台南家專校長李福登因為仰慕其名，禮聘她出任該校音樂科主任。當時台北往台南的火車車程（單程）每趟約需時六小時，林秋錦接任後，為了培育南台

▲ 台南家專音樂科科主任聘書。

灣的音樂人才，從一九七七年到一九八二年數年之間，每週南北奔波，不辭勞苦。

台南家專音樂科在林秋錦積極的經營之下，增設音樂設施，加強音樂師資，舉辦各項音樂活動，她盡心盡力辦學，使該校音樂科成為南台灣一所頗具規模及績效的音樂殿堂，目前台南家專音樂科已經改制為私立台南女子技術學院音樂系，林秋錦當時奠定的基礎實在是功不可沒。

繞樑不絕的餘音

【活躍的晚年生活】

　　林秋錦終身未婚，她一個人生活，把家裡佈置得很舒服，她很喜歡鮮花，總是在家裡插滿了漂亮的花朵。她又很愛乾淨，家裡總是一塵不染，學生到她家上課時，樂譜或書本都不能夠亂放，一定要放在鋼琴旁邊的茶几上，她的院子也很整潔漂亮，不僅是地上找不到落葉，就連在花草樹木上也看不到乾枯的葉子或是凋謝的花朵。

　　林秋錦到了晚年仍然是耳聰目明，不需要戴老花眼鏡，步履依然輕盈，身手更是敏捷，思考也是很清晰有條理。她把自己的生活安排得忙碌而豐富，擔任指揮長榮女中校友合唱團、中山教會合唱團、日僑長老會的城中及天母兩個合唱團的工作。

　　平日，她一大早就起床，差不多上午九點就出門了，去教會、去指揮合唱，或是和朋友一起吃飯、聊天，要到晚上八、九點才會回家，而不管是多晚回到家，也一定要親自洗衣服，然後看報紙，才去睡覺，每天只睡三、四個小時，也不需要午睡，可是她的精神卻比大家都好。

　　林秋錦的養生之道就是「淡食多動」四個字，她喜歡吃虱目魚，每天早上一定吃白水煮的紅蘿蔔，也不加鹽，所以

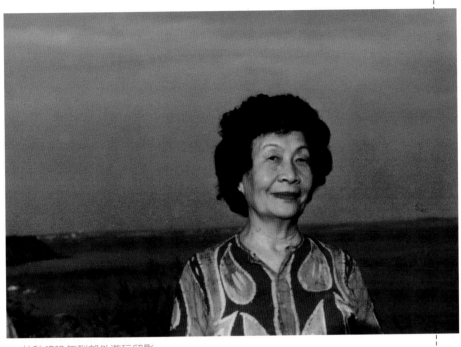

▲ 林秋錦晚年到郊外遊玩留影。

身體一直維持得很健康。林秋錦自律嚴謹，並且非常注重居家生活，雖然她不會煮飯，但是她一直到晚年，都是不假傭人之手，自己洗衣服。

　　一九九七年十月底，林秋錦的親友，為她籌劃了祝壽大典，當時她還希望她這些老老小小的學生們能夠為她演唱，並且要筆者演唱歌劇，可是請柬發出去不久以後，她卻因心臟不適，而被送進國泰醫院的加護病房，在她十一月一日生日那天，身體已經好多了，她所教過的合唱團團員們，帶了大蛋糕到醫院去為她唱生日快樂歌，讓她在病榻上渡過了一個溫馨的生日。

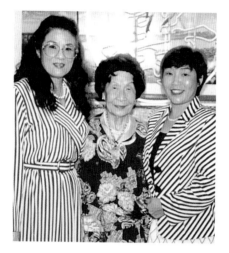

◀ 九十大壽三代同堂（左起林秋錦的學生陳明律、林秋錦、陳明律的學生周淑斐）。

▼ 1998年，林秋錦（二排中）九十大壽。

▲ 1998年林秋錦（前排左）與戴序倫（中）、陳降任（陳明律夫婿），後排左起范儉民、陳明律、賴素芬、龔黛麗在陳明律家餐聚。

　　次年（1998年）十一月一日，林秋錦的學生為了慶祝老師九十歲生日，為她舉辦了一次盛大的壽宴，當晚有很多學生參加，此外還有和她同期留日的鋼琴家高慈美，場面十分熱鬧。

　　十月二十五日《中國時報》文化藝術版記者潘罡以〈首位台灣本土女高音林秋錦即將歡渡九十大壽〉為標題，針對林秋錦的九十大壽，以及她一生的成就進行大篇幅的報導。

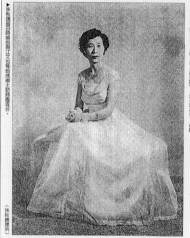

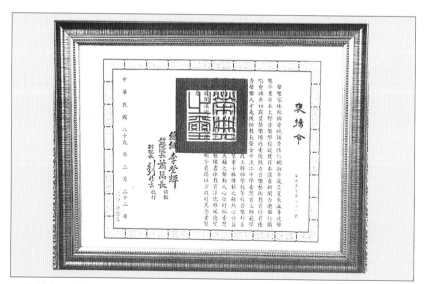

▲《中國時報》潘罡報導〈首位台灣本土女高音林秋錦即將歡度九十大壽〉剪報
（1998年）。

▲ 總統府頒給林秋錦的「褒揚令」。

【最後的休止符】

　　到了一九九九年暑假，筆者曾多次去探望林秋錦，卻都沒見著她，電話也沒有人接聽，覺得不對勁，可是平時又沒有和林秋錦的家人聯絡過，好不容易想到鋼琴家李富美認識她的家人，就請李富美和林秋錦的家人聯絡，才知道老師因為心律不整感染肺炎，已經住進高雄的民生醫院，在二○○○年二月八日因為年高體弱而過世。

　　林秋錦去世後，總統府於二○○○年二月二十二日頒發「褒揚令」表彰林秋錦為音樂教育奉獻的卓越貢獻，音樂界和林秋錦許許多多的學生都滿懷傷心與思念，再也聽不到她宏亮的歌聲，真是聲息聲滅。

　　各媒體都對於老師的住院及逝世十分關切，在報章雜誌上報導了許多相關消息，一九九九年十一月二十七日《中國時報》文化藝術版記者潘罡以〈前輩女高音　高齡九十歲林秋錦感染肺炎住院〉為標題，報導她感染肺炎住院的消息；二○○○年二月十日《中國時報》文化藝術版記者潘罡以〈台灣第一位女高音桃李滿門　林秋錦病逝　聲聲不息〉為標題，大篇幅報導了林秋錦逝世的消息；二○○○年三月十日《中國時報》文化藝術版記者潘罡以〈明追思林秋錦〉為標題，報導了林秋錦舉行追思禮拜的消息；二○○○年三月十日《聯合報》文化版記者施美惠（現改名為施沛琳）以〈林秋錦追思禮拜明舉行〉為標題，〈有台灣第一位女高音之

稱，以唱蝴蝶夫人受日本樂評稱好〉爲副標題，大篇幅報導了林秋錦舉行追思禮拜的消息，並介紹了她傳奇的一生。

林秋錦的家屬於二○○○年三月一日上午十時，假高雄市安生基督長老教會爲她舉行告別儀式，隨即將她的遺體安葬在林園鄉竹坑林氏墓園。

同年（2000年）三月十一日上午十時在台北市中

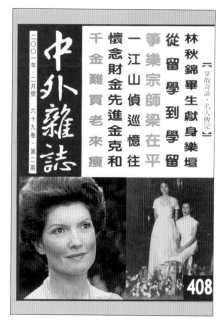

▲ 中外雜誌2001年二月號（408）〈林秋錦畢生獻身樂壇〉封面。

山基督長老教會舉行林秋錦追思禮拜，除了她的親友及各合唱團團員之外，音樂界人士和她的學生們都前往參加這場莊嚴肅穆的追思禮拜，大家一起悼念林秋錦。

如今，林秋錦雖然已經離開我們，但是她的美名必定永遠留存人間，而她一生鍥而不捨獻身樂教的精神，將由她無數的學生傳承下去。

二○○一年二月《中外雜誌》（第六十九卷第二期）408期人物春秋欄，由中外學術文教基金會董事長王成聖撰文〈台灣首位聲樂家：林秋錦畢生獻身樂壇〉，再次敘述了林秋錦對樂壇了不起的貢獻。

散播歌聲的種子

聲樂教育的理念

　　林秋錦教學，不喜歡多講理論，總是要學生直接從唱歌中學習，不僅親自示範該如何唱，還會與學生一起練唱，她覺得示範是聲樂教學中最重要的一環。她教發聲唱音階的時候，喜歡用義大利文的母音Ａ，要求學生口和喉嚨都要完全打開，所以她的學生都能唱出明亮的聲音，她教學生的歌曲，都是要先把旋律唱好，再加進歌詞，然後背出全曲，最後再慢慢磨練，盡量把歌曲唱得完美。上課的時候，她雖然和學生一起練唱，但是，她不要學生模仿她的聲音，讓每個人都能夠有各自獨特的音色。

　　在姿態上，都得規規矩矩的挺胸、收腹站好，不可以隨便做什麼奇怪的動作，態度要謙恭有禮。她的要求認真而嚴格，學生如果做不到她的要求，她會不留情面直接訓斥。

　　在保護嗓音上，她要求學生不可以大聲笑鬧，也認為去游泳會影響到聲音。每當有音樂會的時候，她會要求學生音樂會當天要在家裡休息，不可以講話，只可以稍微練習一下發聲，當晚晚餐要少吃，而且吃的東西要清淡，等音樂會結束以後再吃。平常生活要規律，不可抽菸喝酒，少參加飲宴應酬，也不要去各種嬉鬧的場合。

　　她教出了許多在聲樂界努力並有成就的學生，像是孫少

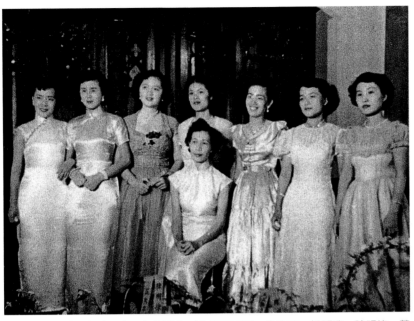

▲ 林秋錦與她的師大四十三年級學生（左起劉塞雲、金慶雲、楊麗珠、陳明律、黃明月、柯秀珍、蘇雪微）於畢業音樂會合影。

茹、任蓉、劉塞雲、金慶雲、董蘭芬、賴素芬、楊多春、段白蘭、范宇文和筆者陳明律等，都是她在師範大學任教時所教過的學生，而前文建會主委申學庸也曾經跟林秋錦學習聲樂。

【聲樂家心得】

　　林秋錦早年留日時，在日本日比谷公會堂演出獲得殊榮，返台後又經常演唱，並以她的演唱經驗與教學心得，於一九六三年完成《聲樂的研究》及《義大利歌曲演唱法之研究》兩本著作。《聲樂的研究》一書分為四篇，第一篇〈聲樂家的心得〉、第二篇〈聲樂的唱法〉、第三篇〈Concone簡介〉、第四

篇〈舒伯特藝術歌曲之歌唱法簡解〉等。她以親身經驗與體會，寫出聲樂家的苦衷，她認為在音樂會中，大家都能聽到聲樂家美妙的演唱，從呼吸、節奏、聲音以及歌曲的詮釋中，得知演唱者辛苦磨練的成果及其保持最寶貴自然聲音的難得。

聲樂家在舞台上的表現雖然炫耀華美，但是上台前的焦慮緊張卻非常人所能體會的；而且，聲樂家的樂器就是自己的身體，因此時時刻刻都要小心翼翼，讓身體維持在最佳狀況，飲食起居永遠都要受到限制，這些辛苦絕非一般人所能想像的。

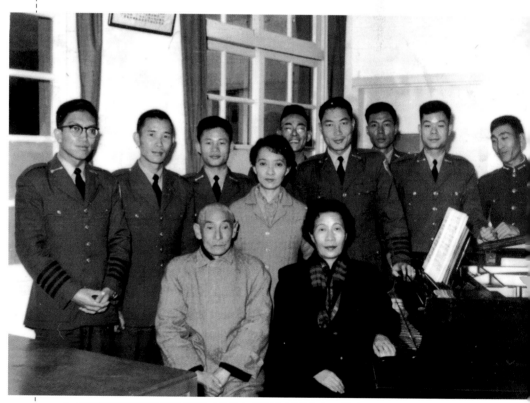

▲ 政工幹校兼課與畢業生留影（前排左起科主任戴逸青、林秋錦，後為高慈美）。

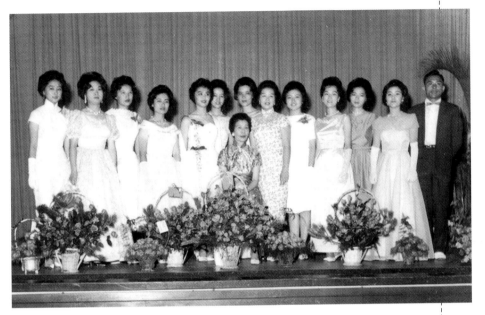

▲ 林秋錦學生音樂會。

　　她談到飲食起居的適當調度，對一位聲樂家來說是非常重要的。三餐要定時，應該盡量選擇營養豐富而不刺激的食物。要演出時，晚餐更要盡量少吃，等表演以後，可以享用適量的晚餐，這時候的食物不需要像平常那樣小心選擇，可以吃些自己愛吃的東西，但是不要吃得過量、吃得太飽。吃得過飽會損害消化器官，影響到身體的健康。演出前要少吃東西的原因與呼吸有關，我們的發聲與橫隔膜的運動有密切關係，如果吃了太多食物，會阻礙到橫隔膜運動，而不能隨心所欲地呼吸，縮小了呼吸的範圍；另一方面，吃太多時，胃的消化工作負擔很重，而無法全心全力地發聲。這些事情在一般人看來是很平常的，但是對於要上台演出的聲樂家來說卻是非常重要的。

至於聲樂家的生活，因為一方面要勤於練習，另一方面又要忙於演出，練習的時間往往會覺得不夠，所以聲樂家應該要針對自己的需要，緊湊地控制練習的時間，才會有最佳的效果。早晨起床後，灑掃庭院等輕鬆運動，對身體是極有益的，但是不要忘記需常常配合著動作而做深呼吸運動。規律的起居更是練習成功的關鍵。

　　林秋錦非常注重姿態，她說姿態要端正，因為姿勢的正確與否，直接或間接影響到我們的練習，因此她在教學時，對於學生練唱的姿勢特別重視，筆者記得以前在師大唸書的時候，每到上課時，她常常會把教室的門窗通通打開，讓外面圍著的許多人看，有一次，她還悄悄地跑到背後給筆者一拳，當時真是覺得很難為情，又很莫名其妙，不知道老師為什麼要這樣做，她才說：「駝背！」

　　而聲樂家可不可以喝酒則視習慣而異，她認為淺酌並不會有大礙，但喝太多是不行的，義大利人每餐都會喝少量的酒，並不會造成什麼傷害。可是最好不要喝酒精成分較高的烈酒，因為酒精會傷害到聲帶，聲帶的好壞直接影響到音色。香菸也會傷害到發聲器官，所以避免喝酒抽菸是相當重要的，聲樂家或有意以此為職業的人，更應該引以為戒。我們要保養聲帶與肺臟，因為這些發聲器官和音色有著密切的關係，想當個聲樂家，就必須要小心保養這些器官。交際雖然不能避免，但過多的應酬卻一定會影響到健康，損害到喉嚨，所以應該慎重考慮、小心選擇出席的社交場合，以保持身體健康。

【人聲與發聲法】

　　林秋錦認為，凡是著名的聲樂家，都有他們獨到的發聲方式，至於發聲的方法、聲音的運用，是否有一定的原則，就很難說了！一個聲樂家能夠成名或是一個聲樂教育家能夠有所成就，絕對不會只靠一種方法，方法是千變萬化不一定的，個人的聲樂技巧是在不知不覺中慢慢地領悟，才能表現出來，一切都是習慣的養成，而習慣的養成是由試驗與經驗而得，發聲時舌頭與喉嚨的位置是否正確，並非靠理論，而是經過無數次的試驗得到的知識，只對個人有價值，任何人就算有再特殊的說明方法，也不見得對所有

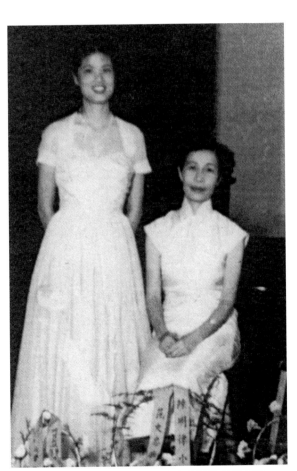

▲ 1954年陳明律師大畢業音樂會與林秋錦老師合影。

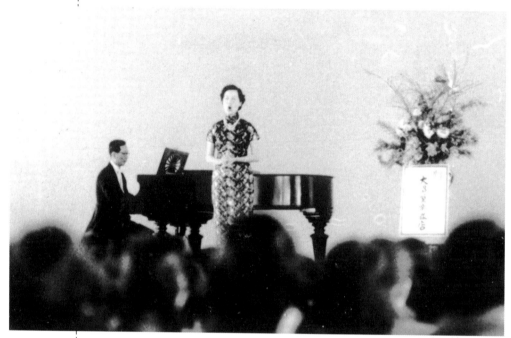

▲ 1955 年張彩湘和林錦秋在日本鶴岡合作演出。

人都合適，因為所謂真正的好方法是由經驗、體驗、磨練而得的，所以凡是有名的聲樂家，都是經過辛苦的磨練才能成功。

人聲大致可以分為男高音、女高音、男中音、女中音、男低音、女低音等。在不瞭解自己是屬於何種聲部之前，最好不要大聲喊叫，因為那樣只是白費力氣，一無所獲，更會導致不良的後果。男高音和男低音通常較容易分辨，但是較高的男中音和男高音就不容易分辨了，所以聲樂家在研究的過程中，必須審慎辨別自己所屬的聲部。

人的聲帶能夠因為勤加練習而更發達，音域也會隨之擴大，例如中音的音域就可以擴大至高音的音域，在這個過程

中，尤其需要注意不可以隨便變更聲音本來的音質。經由適當的練習而使聲帶發達，發出來的高音會很自然；如果不經過練習而勉強要發出高音來是很難的。至於聲音要能夠忽高忽低的在各種音域中表現，是由練習的多寡而定，若經常練習，則能夠自由自在的運用自如。

▲ 林秋錦的生活規律，讓她總是神采奕奕。

　　談到發聲的方法，一般人都是討論咽喉與舌頭的位置，林秋錦認為從喉嚨和胸部發聲是錯誤的，如此一來，即使有宏亮的聲音、健康的身體，也是枉然。發聲練習時喉嚨的運用很重要，咽喉的前面及後面要適當的放開，咽喉是聲音出入的門戶，要想發出柔滑圓滿的聲音，需要把嘴巴張開，喉嚨打開，呼吸的出入要經過口，聲音的發出須經過喉嚨，所以要能精通這種技術，就得學習如何張嘴、開喉及呼吸。

　　開口就是把嘴以輕鬆自然的姿態張開，下顎下垂，這可以站在一面大鏡子前面，像被醫師檢查咽喉一樣，張大喉嚨的方式練習。練習發聲、呼吸與開口是很有幫助的，像「A」音要

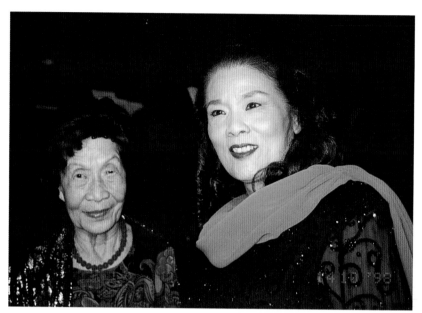

▲ 1998年10月14日陳明律演唱會後與林秋錦合影。

注意由喉嚨的後部發出，喉嚨後部不放開，只放開前部，發出的聲音是閉塞的，從喉嚨後部發出來的聲音是喉口同鳴之音，使人聽了覺得舒服愉快。

另外，保持好聲音的方法也就是所謂的美聲唱法，是聲樂家最應該注意的問題。呼吸與唱法兩者有密切的關係，是否能夠妥善的呼吸，關係到聲音的好壞。

呼吸的方法，第一要使胸腔中充滿著空氣，不然聲音不但不夠宏亮，反而缺乏力量，要使胸腔吸足空氣，就必須挺胸縮腹，隨聲音發出而逐漸呼出空氣。胸部與腹部之間的橫膈膜，是由強韌且有彈性的筋肉所組成的膜，它的作用好像是一對風櫃，提供適宜的空氣引起呼吸作用，必要時能保持呼吸長久，

同時也左右了發聲法的好壞。經由練習，漸漸會增加橫膈膜的韌性，於是呼吸力隨之擴大，聲量也隨之增強，呼吸的方法會影響到歌唱時音程的高低，如果呼氣及吸氣的控制深淺不當，唱出的聲音力度會不夠。所以，好的發聲法，必須以好的呼吸法為基礎。

好的呼吸法練習是從練習深呼吸開始。從鼻腔吸入空氣是正確的呼吸方法，鼻腔是吸入空氣的器官，而且能夠過濾污濁的空氣，以鼻腔呼吸對肺臟有益，對身體有利。平常多練習深呼吸，不但有益健康，更對於歌唱發聲有很大的幫助。另外還要練習慢慢地呼吸，在吸入新鮮的空氣之前，要把舊的空氣盡量的呼出，再開始吸氣，這樣能夠幫助運用和呼吸有關的筋肉，經過多次練習之後，就能領悟呼吸法的奧妙，自然地操控聲音的大小、急緩、延續與粗細。

林秋錦認為，在音樂會中常會聽到歌者所發的聲音不良，那就是模糊聲、喉嚨聲、鼻聲、羊聲等。會發生模糊聲是因為呼吸運用的不好，如果要避免這種聲音，就必須多練習深呼吸，使空氣聚集在橫膈膜。喉嚨聲是喉頭沒有充分放開，而且空氣阻塞到鼻腔所發出的聲音，矯正的方法是經常站在大鏡子前面，練習張口放喉，務必使喉頭的小舌頭往上提，能夠自由運用為止。而矯正鼻聲是最困難的，例如法語發音重在鼻音，所以法國人說話鼻音很重，一般人要學也很難學會，而習慣成自然，要改也很難改正過來，矯正的方法只有常用母音（A、E、I）（LA、LE、LI）等作為發聲練習。羊聲是大部分法國

歌唱家的剋星，也是他們無法改正的缺點，造成的原因是因為法語的發音法造成，而一般人會犯這種錯誤的原因，卻是由於過度使用喉嚨所引起，矯正羊聲的方法就只有多休息，以恢復原來的聲音。

　　所以林秋錦強調，身為一個歌唱家要注意自己的健康狀況，設法一直保養自己的聲音，就像是金錢的使用要節省，更應該要節制使用自己的聲音。歌唱者需在開口法練習純熟後，再開始進行閉口法練習。因為閉口法練習著重口閉喉開的練習，如果平常喜歡關閉喉嚨唱歌，就不可以再進行閉口練習，這樣將會使聲音更加晦暗不明，閉口練習重點是在嘴部，不可

▲ 師大音樂系師生（後排左三起張彩湘、蕭而化、李金土、林秋錦）。

以使雙唇緊縮，由鼻腔吸氣，橫膈膜運氣，輕鬆自然地將聲音送上頭腔，這種方法有助於尋找頭腔共鳴。

　　一般人批評聲樂家是音樂家中最不注意節拍的，其實管絃樂伴奏的歌劇最注重速度正確，指揮應注意節拍，而歌唱者除控制節拍外，更要注意如何表達出感情，否則就變成只是機械式地唱出節拍卻沒有音樂的美感。在節拍休止之處，應充分吸氣，等待和準備唱出次句樂譜，如此，才能有良好的效果。如果唱高音時，只注重音量的豐富，卻不注重節拍是不對的，因為節拍正確，音樂的抑揚頓挫才會順暢，所以聲樂家除了聲音的表現外，也要注重節拍。

　　至於語法，歌謠和歌劇中歌詞的語法、咬字發音一定要正確流利，法國人演唱法語的歌劇，德國人演唱德語的歌劇，他們的咬字發音自然無誤，所表現出來的效果當然是沒有話說。在所有語言中，以義大利話較容易發音，因為母音和子音都是很規則的；而法語發音有許多重要的細節要注意，外國人往往很難有很好的表現。

　　總之，無論任何人想要做個成功的聲樂家，都應該明白發音正確的重要性。有人說，只要有美好的聲音就可以成功，其實並不是這樣，而應該要注意咬字發音是否正確以及語法的規則，才能夠有成就。語法以及咬字發音不正確的聲樂家，不能被人稱讚的原因就在於此。

　　林秋錦以聲樂家的立場來看各國的語言，法語有法語的特色，德語有德語的特色，這些特色對初學發音者有極大的幫

助，首先要研究各國語言的一般知識，例如義大利語的特色是在母音與母音的結合所表現的特色；法語的特色在鼻音多，注重學習鼻音共鳴，容易過度誇張鼻音，應注意 n 與 ng 的區別；德語的特色是尾音加重，正確的發音方法是要分別控制舌頭和嘴唇；英語有各國語言的所有特色，但是並不明顯，近似德語的特色。

林秋錦以她自己的經驗談到聲樂家在精神上的負擔，讓後輩作為參考。她說藝術家為了要將藝術表現出來，往往勞心費神而導致身心俱疲、演出失常。

一個沒有實際經驗的藝術家，往往把表現的重要性看得過高，加上本身缺乏自信，結果心神俱疲，無所裨益，這種問題對聲樂家也不例外。不過，我們知道聲樂家是在舞台上表演，在舞台上不應該有神經過敏的現象，這樣只會增加精神上的負擔，影響演出，其實，只要自己盡力表演，從容地把藝術的真諦充分表現出來；尤其是聲樂的基石——呼吸法，必須要在輕鬆的狀態下，才能夠正確的實行，所以聲樂家都要力求鎮靜從容，演出的時候才能夠有最好的藝術效果。

談到歌唱前的禁忌，林秋錦認為演出當日要絕對靜默，不可與人會面，也不可多交談，要讓聲帶得到充分的休息，以便把優美的聲音儲蓄起來，這道理就像資本家儲蓄資本一樣，然後再節制地支配自己的聲音，以達到完美的境界，但是必要的時候，可以在演出當天早上，把晚上要演出的兩三個艱難技巧，稍加練習。學習聲樂的人，在發聲的時候不可以隨意大

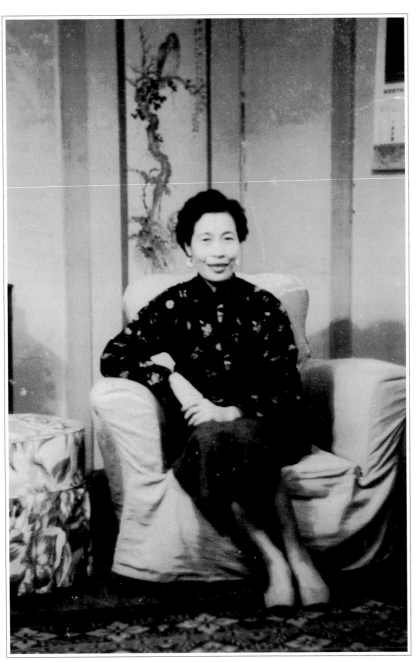

▲ 即使到了中年，林秋錦依然精神爽朗，氣質優雅。

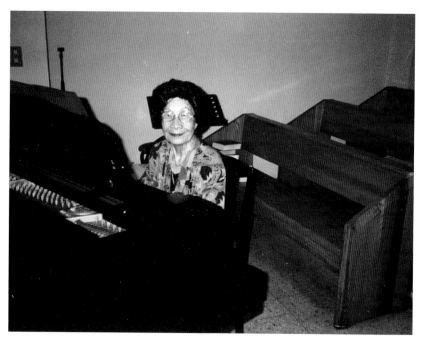

▲ 林秋錦晚年在教會司琴。

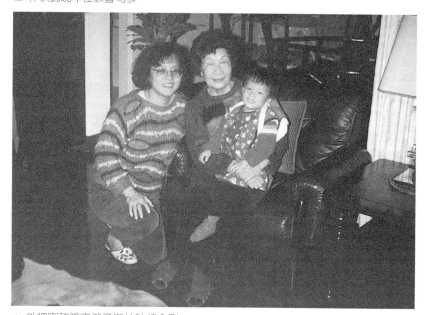

▲ 外甥劉碧隆妻偕子與林秋錦合影。

叫，演唱的時候更不可以幼稚地自我炫耀，應該要聽從老師的指導循規蹈矩的練習，否則，即使有極高的天賦也是枉然。

學習聲樂，要小心地選擇老師，然而不可只靠一個人輔導，因為選到好的老師固然無須憂慮，但是如果碰上不合適的老師，卻可能終身受害，所以應該要多方面參考，擇善而固執。初學習者要在能力範圍內表現自己，應該要自愛，接受教導，吸收其他人的優點，矯正自己的缺點，能夠這樣做，才是最有效的學習方法，另外一種有效的學習方式，則是模仿其他藝術家的特色以及唱法，來增加自己的實力。

至於歌唱家的演唱生活是在舞台，舞台上顯示出來的喜怒哀樂必須能使聽眾產生共鳴，達到台上台下打成一片的境界，這樣的演出才算是成功，尤其是管絃樂演奏時，聽眾往往不明白其中在說些什麼，一切都仰賴歌者的才華表現，所以一個演唱者的負擔實在不輕，很容易就會怯場緊張，然而，經過多次的臨場經驗後，舞台上的緊張情緒應該可以稍加減輕。聲樂家在舞台上表面肌肉多少會緊張，演出前心神不寧、坐立不安，所以在初次演出時，難免會有敗跡，但是隨著時間的磨練與經驗的累積，缺點會逐漸消失，聽眾和樂評家漸漸也會忘掉這些缺失。

林秋錦在書裡談到成為聲樂家的條件，她說如果不重視藝術上的修養，以為光靠宏亮的聲音，就可以非常成功的話，又何必要花費那麼多的時間、精力和金錢呢？所以她強調，一個天生就有好嗓子的人，如果想要成為聲樂家的話，至少要有準

確的聽力及對音樂的認知能力才行，除此之外，還必須有不屈不撓的耐心，不怕失敗，以及能夠接受公正批評的勇氣與雅量。

　　關於教師的選擇，林秋錦說，目前在鄉村或都市裡都有很多教聲樂的人，尤其在較小的城市裡，都是由管理教會或禮拜堂的司琴來擔任，他們通常沒有受過聲樂訓練，而由這些不知道如何唱出聲音的人來教授聲樂，或是教授如何唱出聲音，而聲樂教師的工作，一開始需要教人如何唱出聲音，然後再使聲音完美無缺。因此她認為一位聲樂教師，就必須是個成功的藝術家，要有能力把自己的才能傳授給學生，同時還要記住自己初學時給老師造成的麻煩等。

　　她認為聲樂教師的條件，就是「忍耐！忍耐！忍耐！」因為聲樂教師的工作是所有教師中最令人煩惱的工作，只有學那一行的人才會瞭解。她認為一位聲樂教師如果不是一個聲樂家，就必須是個曾為聲樂下過功夫的人才行。基本知識並不是輕鬆可得，而是要經過一番研究和練習，最重要的是，初學的學生要選擇優良的教師，如果接受不良的教授方法，可能會把聲音弄壞，或是使音質與音量受損，而如果要恢復原有的氣力與生動，就必須花費更大的功夫和時間。

　　對於學聲樂者，第一件事情是要決定自己的音域是高音、中音還是低音等，林秋錦認為她自己能夠維持自己的聲音，乃是由於她能常常練習最適合她聲音的樂譜，又能正確地判斷出她所屬的音部。林秋錦說她在擔任聲樂教授的時候，注意到聲

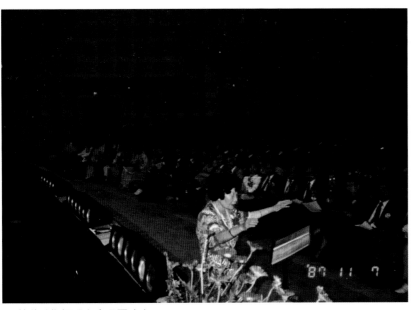

▲ 林秋錦指揮婦女合唱團演出。

樂的研究和對作曲家作品的研究是很重要的。因此她認為聲樂
教師必須要有實際經驗。

　　林秋錦在文中還給所有的聲樂家，尤其是沒有經驗者一個
忠告，就是咽喉在演唱之後多少會充血，所以要將口緊緊閉
住，盡量避免談話，最好是用較輕軟的毛巾把口掩住。

　　學聲樂的學生除了上面這些重點外，還得注意每天的練習
時間，最好能夠固定並且分次的練習，一次時間不要太長，最
好以四十分鐘為度，一天可以練習四次到五次。生活要規律，
該工作就工作，該休息就休息。休息不夠的話，身體會過分疲
倦而影響到聲音，而休息過多的話，人就會變得懶笨了。飲食
要定時定量，讓自己有最好的體能，才能有好的聲音。

▲ 與同事、學生聚餐（前排同事左起：吳雪玲、孫德芳、林秋錦、戴序倫，後排學生左起：董蘭芳、陳明律、楊冬春、廖葵、張清郎）。

▲ 林秋錦（前排左三）與教會合唱團活動。

▲ 長榮女中第七屆畢業生同
　 學會（二排左四林秋錦）。

▶ 林秋錦攝於親友囍宴。

【Concone 練習曲的簡介】

義大利人 Concone（1801-1861），在一八四六年以前，一直在巴黎擔任聲樂教師，晚年才回到義大利在皇家教會中擔任風琴演奏，他寫的《Bel Canto 歌唱法》是世界上有名的聲樂教本，為世界各國所盛行採用。

「Bel Canto」共有 op.9 五十首、op.10 二十五首、op.11 三十首、op.12 十五首和 op.17 四十首等五冊教本，其中以 op.9 五十首最常作為初學者的聲樂教科書，op.10 二十五首是用來磨練稍微困難的聲樂技巧的練習教本，採用義大利式的音名 Do、Re、Mi、Fa、Sol、La、Si，或母音 A、E、I、O、U 來練習都可以，但是不能偏用一定的母音才好。在義大利以聲樂出名的音樂學校，都是採用這本二十五首練習曲，曾被評為基本技巧的良好練習課本。

【二十五首練習曲的解說】

第一首為圓滑旋律歌唱法的練習曲，速度最好不要太快。第二首是一個音一個音清晰而特強的唱法與圓滑的唱法的比較練習曲，也就是 Marcato 與 Legato 的練習。第三首前半段要快活生動，後半段有許多輕快的分散和音，練習這種歌唱技巧的時候，速度要快，並且要以輕輕跳音的唱法來練習。第四首速度不宜過快，並且應該柔和地唱。

第五首前半部要柔和、圓滑地將一個一個音充分地唱出。

▲ 林秋錦（右二）與教會合唱團活動。

第六首速度中庸，由於旋律活潑，所以聲音的處理應力求配合。第七首前半段應該清脆鮮明地唱，不可以唱得過於圓滑，後半段的轉調部分就要圓滑柔和舒暢地唱出。第八首要以雄大的心情悠悠地唱。第九首應該融合全曲六拍子，以柔和而優美的節奏唱出。第十首為快活的曲子，前半的旋律以分散和音的調子居多，中間的轉調部分為音階練習的旋律。第十一首是練習悠閒而輕柔旋律的曲子。第十二首以愉快中略帶點輕佻的心情來唱。第十三首應以快活的心情演唱，要盡量將強音一口氣唱完。第十四首前半可視為切分音的練習，後半有十六分音符的細微變化。

　　第十五首開始的八小節應圓滑地唱，終曲部分的連續兩個八度的上行分散和音應注意發聲法。第十六首以田園詩情的悠

閒心情來唱。第十七首是練習柔和旋律的曲子。第十八首要情感深刻地唱出。第十九首為輕快華麗唱法的練習曲。第二十首要以寬敞的心情，舒暢地唱。第二十一首要以愉快活潑的心情來唱。第二十二首以每小節打兩拍，從容地唱為宜。第二十三首為練習緩慢而圓滑唱法的練習曲。第二十四首是一首變奏曲的練習曲。第二十五首要注意聲樂的技巧，最好以熱情奔放的心情雄渾地唱出。

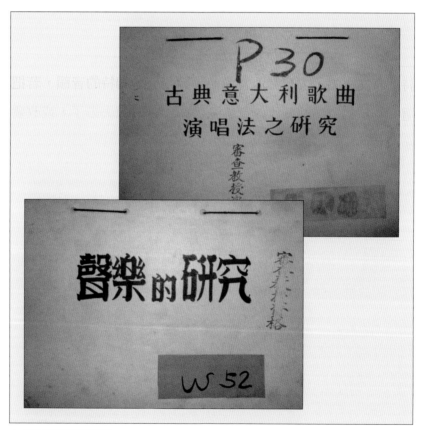

▲ 林秋錦的兩本著作。

【舒伯特藝術歌曲】

舒伯特被譽爲歌曲之王，是創造德國藝術歌曲的最初期作曲家或代表，他的歌曲是將詩的氣氛同時於旋律和伴奏中表現出來。他的伴奏不單只爲伴奏歌唱的旋律而做，而是與歌唱的旋律部分結合爲一體。因此，藝術歌曲是詩與音樂都具有同等重要地位的曲子，藝術歌曲是透過音樂將詩意表現出來。林秋錦以三首舒伯特的歌曲《魔王》、《死與少女》和《野玫瑰》來說明音樂與詩的處理方法。

因爲藝術歌曲是詩與音樂的綜合體，所以林秋錦強調要用詩的原文來唱，才有其眞實價值，詩是有其獨特的音韻，若把這個獨特的音韻改變了，就會讓詩的眞實價值失去了，或改變成完全不同的詩了，如果想要翻譯得跟原詩意味相同，那是幾乎不可能的事情。所以，林秋錦是不贊成將藝術歌曲翻譯成他國文字來演唱。

【古典義大利歌曲演唱法之研究】

林秋錦的第二本著作《古典意大利歌曲演唱法之研究》裡提到，一個成功的演唱家，除了應具有純熟的聲樂技巧與優美的音色外，還應該知道「如何正確的演唱歌詞」，不可否認地，在聲樂作品中，歌詞是與歌曲相結合的，而歌詞又佔了很重要的地位，在諸多聲樂作品中，古典義大利歌曲是習唱者的重要功課。

此外，「民歌與歌劇」的演唱者，也會發現義大利文的聲樂作品，自有其穩固而重要的地位。一般說來，義大利文的拼音法與發音法較英文、德文容易，a、e、i、o、u五個母音的發音法永遠是清楚的。義大利文的拼音法尚有一特點，每一個字母都有用，每一個母音均發音，它不像英文在字尾的母音常常不起作用。子音b、d、f、l、m、n、p、r、s、t、v的發音方法，大致與英文無太大的差別。但有些特殊的子音，讀法與英文完全不一樣，這是學習者應牢記的。

她選出十首古典義大利歌曲，分別述說其演唱法：

■《胸中的思念》（Sento nel core）／史卡拉第曲（A. Scarlatti）

這是義大利歌曲當中最普遍的一首，演唱時要用正確的「慢板」（Adagio）速度，但大多數人都照「行板」（Andante）速度來唱，這是不對的。同時這首歌曲的表情，要帶有哀戀的氣氛，所以不可以唱的過份地慢。這首曲子有很美的伴奏，演唱者應該先好好地研究伴奏，理解他的和聲，才能充分地把表情唱出來。

■《忘記我吧！》（Lasciatemi morire!）／蒙台威爾第曲（C. Monteverdi）

這首曲子是歌劇《Lameto di Arianna》的一節，在這短短的歌曲中，充分表現作曲家威爾第非凡的魄力。尤其是第四小節「Lasciatemi morire」的半音階進行和大膽的和聲進行，可

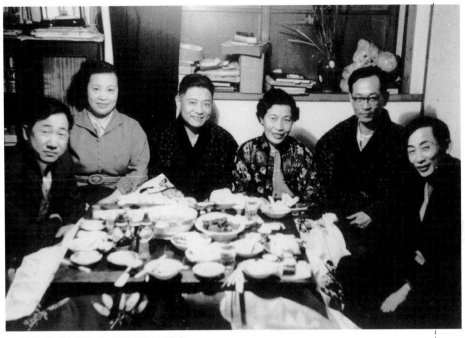

▲ 林秋錦（右三）與音樂界友人聚會。

以說是當代少見的革命性做法。本曲要照「緩板」（Lento）速
度，用絕望而又覺悟的心情來演唱才對，但不可過分誇張感情
而忽視古典的風格。

■《舞吧！舞吧！》（Danza, Danza）／杜朗泰曲（F.
Durante）

　　這是一首小調的歌曲，開始時需用活潑的強聲（f），速度
是快板（Allegro），很有節奏感（Rhythmical）。尤其是後面第
六十一小節的逐漸加強（Cresc）要用活潑、悠揚的強聲（f）
來唱完全曲。

聲樂教育的理念 119

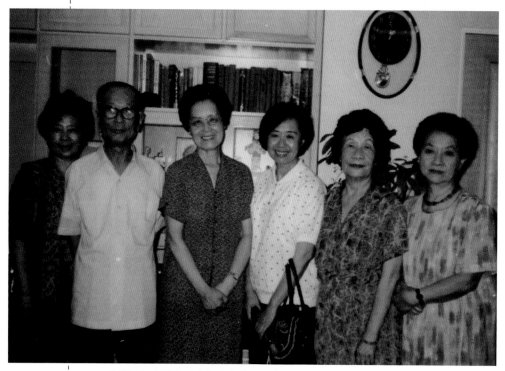

▲ 音樂界友人聚會（左起李富美、張彩湘、周崇淑、吳漪曼、林秋錦、高慈美）。

■《懊惱》（Tormento!）／陶斯第曲（F. P. Tosti）

這是一首完美的歌曲，但演唱非常困難，需表現內心的煩惱，要有豐富的感情，加上對歌詞的意義的理解，才能演唱得感人肺腑。本曲的伴奏雖然簡單，但需注重表情。開頭兩小節的前奏已經不容易了，開始強（f）；中間漸強（cresc），後面漸弱（dim），然後用弱聲（p），以彷彿懷念著昔日氣氛的情緒開始唱。在第七小節的「Che mai」的「mai」需把前面充沛的情感，在這裡控制似的唱。第十小節的 G 音可以延長一點，然後「che mai」的失望、遺憾的表情用弱聲（p）唱。第十四小

節的「passa, carezza,…va!」戀情如風似地對自己傾訴。因為戀情逝去，所以要用悲傷的情感來唱，這裡也是本曲中最難演唱的地方。接著有六小節的間奏，在此第十六、十七小節要強（f），表現情感的高潮。第二十八小節要唱出的是一種願望，所以需用弱聲（p）開始，來表現他的氣氛，然後稍稍加強（cresc），到第二十九小節的 G 音要在弱聲中表現突強（P. attack），使自己的情感進入高潮，然後從後半的「non fuggirmi」開始漸弱（dim），第三十二小節的「dolore」的「re」可延長。第三十三小節的伴奏要清晰地（marcato）彈奏。而最後一句需用絕望的情緒唱完。

■《哦！春天！》（O. Primavera!）／狄林戴里曲（P. A. Tirindelli）

　　本曲是作曲家狄林戴里，為了獻給歌王卡路索（Enrico Caruso）而作的，速度是快板（Allegro），演唱者要以歌頌春天的心情來演唱。起先有六小節的前奏，然後以明朗的心情用弱聲（p）開始唱出旋律。本曲的後面到了第五十二小節的時候，G 音應甚強（ff）而悠揚的唱，後面跟著甚強（ff），速度轉快（Piu mosso），要以響亮的聲音結束此曲。

■《假如你愛我》（Se tu mámassi!）／丹查曲（L. Denza）

　　本曲可稱為義大利歌謠曲的代表作品，因為它具備了義大利歌謠多方面的美。開頭的演唱情緒應怎樣？這可看詩的內

容，應照「Se tu mámassi!」（假如你愛我！）的假定，想像與期待，恍如做夢似的來演唱。到第四十一小節轉調處，應使感情進入高潮，帶著絕望感來演唱才對。

■《幻想》（Lusinga）／庫惕士曲（E. D. Curtis）

在作曲家一百幾十首的作品中，以〈歸來吧蘇連多〉（Torra a sarriento!）和這首〈幻想〉（Lusinga）較爲有名。本曲要像牧歌似的唱出粗野的美。起初有三小節非常美妙的前奏，尤其是低音部應留心奏出它的味道。

歌聲部分可輕輕的用甚弱（pp）的聲音開始唱。第十六小節「darvi」起需用熱情的強聲（f）唱。第三十六小節的「e sorridendo」要用弱聲（p），且要表現出陶醉甜美的旋律來。第四十小節的「non destarmi piu!」要慢一點像做夢似的延長，用最弱（pp）的聲音唱，這樣才有較好的效果。

■《霧》（Nebbie）／雷史碧基曲（O. Respighi）

本曲是讚美自然的豪壯，所以應瞭解歌詞的意義，而心裡要蘊涵著詩中的各樣情景。本曲是屬於近代的作品，演唱者不僅要研習旋律，同時還需瞭解伴奏的特色，才有完美的表現。前奏以最弱（pp）開始，彈奏出的聲音像從遠方傳來似的，速度是緩板（Lento）。歌詞第一句「Soffro」用弱聲（p），並帶有煩惱的情緒來開始。第三小節起要像遠處湧出來的霧一樣，從弱聲（p）開始，漸漸加強（cresc），第九小節的「Traversan」

▲ 日本考察留影（左起張彩湘、林秋錦、李智惠）。

起每一句需有力清楚的唱。到了第十小節時再漸強（crese），「Torvi」這句要有「慘」或「殘忍」的感覺來唱。第十五、十六小節要用弱聲（p）帶有被虐待的情緒。第二十小節至第二十二小節，需用最弱（pp）的聲音，並帶有受驚嚇的心情。最後一句要用最強（ff）的聲音，像要叫出來似的結束。

■ 《歸來吧蘇連多》（Torna a surriento!）／庫惕士曲（E. D. Curtis）

在義大利風光明媚的那波里，它的美麗不在市容而在於海上的眺望。那波里的對岸有蘇連多，由蘇連多望向那波里的風景，特別美麗而使人難忘。

本曲為庫惕士的作品，現為風行世界的那波里民謠。歌詞為：

蘇連多岸美麗海岸，清朗碧綠波濤盪漾，

橘子園中茂葉累累，滿地飄著花草香，

可懷念的知心朋友，將離別我遠去他鄉，

你的聲影往事歷歷，時刻浮在我心上，

今朝你我分別海上，從此一人獨自淒涼，

終日憶念深印胸懷，期待他日歸故鄉，

歸來吧歸來！故鄉有我在盼望，

歸來吧歸來！歸來故鄉。

從上面的歌詞可以瞭解本曲是在表達一個被拋棄的女人向男友哀求的心情，所以全曲需充滿熱情來演唱。開始時有九小節的前奏，前奏中有第一、七小節的第二拍可延長（⌒），最初用中強（mf）的聲音奏出，第五、六小節是前奏的高峰，要用力地以強聲（f）奏出，但第八、九小節應弱聲（p）彈奏，以調和歌唱部分的情緒。

第十、十一小節歌唱部分，以靜靜的弱聲（p）開始，第十四小節需富於感情的演唱，而第二拍即 G 音要保持弱聲（p），第十六小節可漸慢（rallentando），但從第十七小節起需

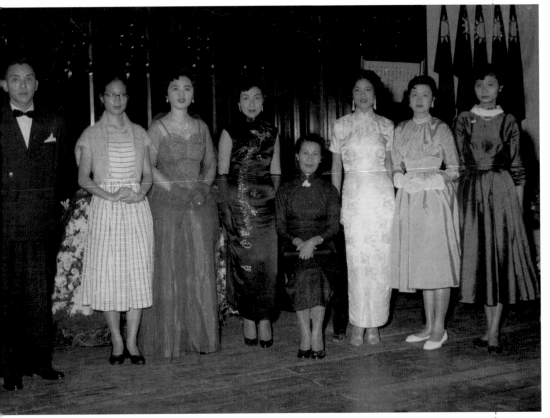

▲ 林秋錦（中坐者）四個學生聯合演唱會，楊麗珠（左三）、盧玖（左四）、陳明律（右三）、李淑淨（右二），伴奏：周雅郎（左一）、陳心律（左二）、李淑智（右一）。

　　輕鬆的使速度還原（a tempo），到第二十三小節，其間有兩次同樣形式的旋律，需注意不可鬆馳。第二十四小節的D#音可稍稍保持，同時有點緩慢（rall）。第二十六小節需速度還原（a tumpà），同時跟著漸漸加快（accel），至第三十小節是最高潮的地方，尤其是第二拍的G音，需用悠揚有力的強聲（f）來唱。第三十二小節的F#音要延長，而「nun turnà!」的

「turnà」要用絕望的情緒來唱才較有效果。第三十四、三十五小節是哀求的情緒，需用弱聲（p）唱，尤其是第二拍的D#音要適當的延長（⌒）才能有顯著效果。第三十六小節起要恢復情感。第三十八小節需以最熱情的強聲（f）漸漸加強（cresc）地唱。第四十小節D#音要適當的延長，但「campà」需要速度還原（a tempo），伴奏也跟著速度還原（a tempo）而結束。

■ 《遙遠的聖塔露琪亞》（Santa Lucia Luntana）／馬李奧曲（E. A. Mario）

　　作者馬李奧是義大利著名的民謠作詞家和作曲家。本曲是表達將要從那波里港啟航的那波里人，對故鄉懷念的心情。歌詞第三節的大意是：「心裡絕不渴求富貴，唯有希望生於那波里者，就死於那波里。」又在第一節至第三節，也有同樣歌詞，大意是：「無論天涯海角，為求富裕而流浪，等太陽上升時，遠離那波里就覺得住不下去了。」所以要想像他們傍晚將離開故鄉的那種情景來演唱才是。

　　經過開始九小節的前奏後，歌唱部分以悲傷的心情出現。第十八小節要強（f），富於感情地演唱，第二十小節「O'golfo gia」的「gia」即F音，必須在弱聲（p）中顯露出突強，然後即刻興奮的漸漸加強（cresc）而延長（這種唱法是那波里民謠常用的技巧）。後面又即刻速度還原（a tempo）進入第二十一小節，從第二十二小節起又要帶有悲傷的情緒來唱。

　　第二十五小節伴奏的低音部，需用漸強（cresc）和漸慢

（rit）的變化，來導入第二十六小節的漸慢速度（Allarg.），但第二十六小節的「santa Lucia」的「cia」即F音要彷彿對將遠離的「santa Lucia」呼喚似的用弱聲（p）保持，並富於感情的演唱。「Luntanoá te」需帶有惜別的情緒來表現。

第二十八小節要速度還原（a tempo），第三十小節至第三十三小節要有一點漸漸加快（accel）。第三十四小節需漸漸加強（cresc）至強聲（f）的程度，第三十五小節的G音，可延長在同一小節後半的「luntanoá」起要恢復心情來表現，注意音的保持。最後一句需以失望的心情來演唱。第三十八、三十九小節應和第二十六、二十七小節的唱法相同。第四十一小節

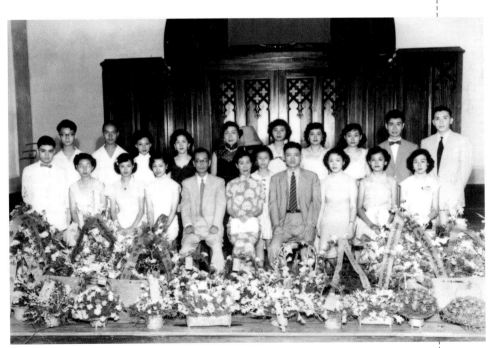

▲ 師大學生演出後合影（前排右四起，戴粹倫、林秋錦、張彩湘）。

▲ 林秋錦與張彩湘合編的三冊《初中音樂課本》。

的最後一音，用最弱（pp）的聲音終結，但伴奏部分需明確的
（deciso）彈奏。

【與張彩湘合編《初中音樂課本》】

張彩湘是林秋錦長期的工作伙伴，一直擔任她演唱的鋼琴
伴奏，兩人情誼深厚。

林秋錦曾評論張彩湘個性肅靜，沉默寡言，若非必要決不
會與人攀談，但她與張彩湘私交甚篤，兩人曾共同合作編輯了
一套由教育部審定的《初級中學音樂教科書》第二冊至第六冊
共五本（第一冊是由張彩湘獨編），內容以歌曲爲主，並在每
一單元附加基本練習、音樂家史等，以及符合時代背景的愛國
歌曲。一九四六年由新聯圖書出版社發行，是一套相當有用的
音樂教材。

歌聲清遠

透雲霄

林秋錦年表

年 代	大 事 紀
1909年	◎ 11月誕生於台灣台南（生日有1、2、5日不同記載），父 林毓奇，母 顏鳳儀。
1916年（7歲）	◎ 進入花園小學就讀。
1918年（9歲）	◎ 父林毓奇病歿，母顏鳳儀帶著六名子女返回娘家，投靠外婆與舅舅顏振聲。
1922年（13歲）	◎ 進入台南長老教會創辦的長榮女中就讀。
1928年（19歲）	◎ 長榮女中畢業，隨大姊林春鶯赴上海求學，就讀上海女中，學習中文及上海話。
1929年（20歲）	◎ 前往日本，考入日本音樂學校，主修聲樂。
1933年（24歲）	◎ 3月21日自日本音樂學校畢業。 ◎ 4月27日在日本讀賣新聞社主辦的新秀音樂會中，獲選於東京日比谷公會堂演出，深獲好評。 ◎ 9月返台，受聘擔任台南長榮女中音樂科主任，並創辦長榮女中合唱團。
1934年（25歲）	◎ 再度赴日進修。 ◎ 返台參加臺灣鄉土訪問音樂會巡迴演出，回長榮女中任教。
1935年（26歲）	◎ 參加震災義捐音樂會演出。
1946年（37歲）	◎ 4月出任台灣省立交響樂團合唱隊隊長，兼特約歌唱家。
1947年（38歲）	◎ 兼任私立淡江中學教職。
1948年（39歲）	◎ 成立臺北聲樂研究會。 ◎ 11月24日假臺北市中山堂舉行臺北聲樂研究會第一屆演唱會。
1949年（40歲）	◎ 4月18日參加音樂演奏大會演出。 ◎ 11月22日臺北聲樂研究會與台北鋼琴專攻塾舉行聯合音樂演奏會。
1950年（41歲）	◎ 出任國防部政治部音樂宣傳委員會委員。 ◎ 11月臺北聲樂研究會再度與台北鋼琴專攻塾舉行聯合音樂演奏會。
1951年（42歲）	◎ 受聘台灣省立師範學院音樂系副教授。
1953年（44歲）	◎ 與戴粹倫、張彩湘、戴序倫等教授，分別於9月7日在新竹，9月19日在台中舉行聯合演奏會。
1954年（45歲）	◎ 受聘為政工幹校音樂系兼任教授。 ◎ 台灣省立師範學院改制為台灣省立師範大學，改聘為音樂系副教授。

創
作
的
軌
跡

年　代	大　事　紀
1955年（46歲）	◎ 當選台灣省文化協進會第二屆理事。 ◎ 與戴粹倫、張彩湘教授訪問日本，並於鶴岡舉行音樂會。
1959年（50歲）	◎ 應聘為中華音樂藝術之友社顧問。
1963年（54歲）	◎ 升任台灣省立師範大學音樂系教授。
1964年（55歲）	◎ 與張彩湘教授合作編輯《初級中學音樂課本》第二冊至第六冊，共五冊，由新聯圖書公司出版。
1967年（58歲）	◎ 省立師大改制為國立台灣師範大學，受聘為音樂系教授。
1968年（59歲）	◎ 8月與戴粹倫、張彩湘及高慈美教授一同訪問日本，並考察東京地區高等音樂學府。
1969年（60歲）	◎ 任私立文化學院音樂系兼任教授。
1977年（68歲）	◎ 出任台南家政專科學校音樂科主任。
1980年（71歲）	◎ 自師大音樂系退休，改任兼任教授。
1983年（74歲）	◎ 正式退休，結束教學生涯。 ◎ 從事社會樂教。
1997年（88歲）	◎ 米壽，因病取消。
1998年（89歲）	◎ 11月1日，學生為她舉行九十大壽慶生。
1999年（90歲）	◎ 心臟病發住院治療。
2000年（91歲）	◎ 2月8日病逝於高雄民生醫院。 ◎ 2月22日總統府特頒「褒揚令」。 ◎ 3月1日上午10時在高雄舉行告別儀式後，安葬於林園鄉竹坑林氏墓園。 ◎ 3月11日上午10時在台北市基督教長老教會舉行追思禮拜。

林秋錦論述作品一覽表

歌 劇				
書名	完成年代	出版年代	出版公司	備註
《聲樂的研究》	1963年			＊晉升教授著作
《古典意大利歌曲演唱法之研究》	1963年			＊晉升教授著作
《初級中學音樂科課本第二冊至第六冊》	1964年	1964年	新聯圖書出版社	＊與張彩湘教授合編

林秋錦媒體報導

活動	時間	媒體	作者
樂壇待望之花開 日人新秀演奏會 全國九校31名出演	1933年（昭和八年）4月17日	《日本讀賣新聞》	
日比谷公會堂昨夜公演大爆滿	1933年（昭和八年）4月28日	《日本讀賣新聞》	
從音樂發表會論台灣音樂方向	1949年4月24日	《新生報》	鶴齡
首位台灣本土女高音林秋錦 即將歡度九十大壽	1998年10月25日	《中國時報文藝版》	潘罡
林秋錦感染肺炎入院	1999年11月27日	《中國時報文藝版》	潘罡
林秋錦病逝 聲聲不息 桃李滿門	2000年2月10日	《中國時報文藝版》	潘罡
林秋錦追思禮拜明舉行	2000年3月10日	《聯合報文化版》	施美惠
明追思林秋錦	2000年3月10日	《中國時報文藝版》	潘罡
陳明律活躍歌壇——與林秋錦雞同鴨講	2000年10月號	《中外雜誌》P24	王澤遠
台灣首位聲樂家 林秋錦畢生獻身樂壇	2001年2月號	《中外雜誌》P13-16	王成聖

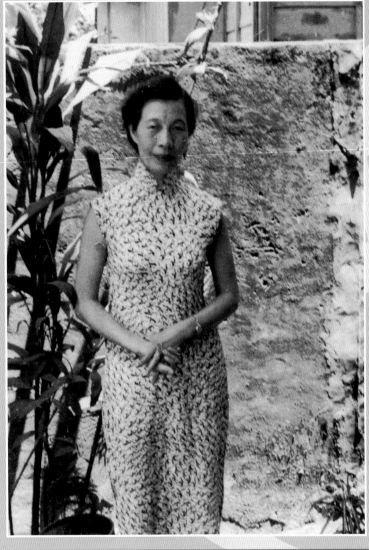

緬懷大師

向台灣聲樂教育之先驅林秋錦教授致敬

陳郁秀（國立台灣師範大學藝術學院院長）

　　林秋錦教授是台灣早期元老花腔女高音，也是台灣聲樂教育的先驅者。由日治時代起便投身台灣的西式音樂教育，其一生致力於台灣西式音樂界聲樂人才的培養，國民政府遷台以後，又成為台灣第一所高等學府音樂系的常任教授，對於台灣的西式音樂聲樂發展之貢獻具有相當重要的歷史意義，如今活躍於台灣音樂界的聲樂家多半出自林秋錦教授的調教。林秋錦教授一生的演唱、教學生涯，正為我們譜出早期台灣聲樂發展的歷史軌跡。

生平與求學生涯

　　一九〇九年十一月一日，生於台灣台南，林家是台南市望族，家中篤信基督教；林秋錦排行老四，有兄二人、一姐、一弟、一妹，家族中多人習醫，她是唯一一位以音樂為專業者。

　　林秋錦教授生長在基督教家庭並就讀台南長老教會中學，在教會學校的音樂氣氛濡慕下，少年時期對西式音樂已有相當的體會。

　　一九二八年中學畢業後，林秋錦遠行赴上海求學，但因居中安排者的背信，險些受困於滬，幸而翌年在大姊的協助下前往日本，一九二九年（昭和四年）考入中野（Nakano）的私立「日本音樂學校」（Nihhon Onga'gakko）。

　　留日期間，勤於修習課業，一九三三年由於表現傑出，林秋錦教授被日本讀賣新聞選中，在日本東京「日比谷」公會堂演出，為當時台灣人難得的殊榮，樂評曾以「與眾不同的聲音、可愛的聲音」來形容林秋錦的歌聲。同年畢業後，因極度思念家人，故未曾考慮留在日本繼續其演唱生涯，加之在

東京又巧遇赴日進修日語的台南長老教會中學（今私立長榮中學與長榮女中
前身）的姑娘們後，更堅定其回台的決心，遂束裝返台展開長達六十多年的
音樂教學生涯。

演唱表演生涯

　　一九三四年六月，林獻堂、楊肇嘉等台灣民族運動的中心人物，在日本
成立東京台灣同鄉會。七月，東京台灣同鄉會召集留日學生，組織「鄉土音
樂訪問團」，利用暑假返台，舉行巡迴演奏會，為故鄉民眾服務，以深入民間
的積極方式，引介西式音樂，冀望在這樣的文化活動中，使長久受到壓迫的
台灣民心得以喘息，並藉此喚起台灣人的自信心，提高台灣的文化水準。
「台灣鄉土訪問音樂會」由一九三四年八月十一日起，在十天裡走訪台北、新
竹、台中、台南以及高雄等五大都市。由當時曲目的安排，印證「鄉土訪問
團」的目的乃是推介西式音樂給廣大的群眾。而林秋錦教授在一九三四年音
樂會中，演唱了貝多芬的歌劇「里昂烈特」選曲「我欣慕你」、威爾第的「火
焰在燃燒」。

　　一九三五年，台灣新竹、台中地方發生嚴重震災，為救助災民，不論官
方或民間，從台灣到日本，以至於世界其他國家都發起救援活動；中部大地
震之救援活動可謂是台灣史上最熱烈的震災活動。當時在為「地方自治聯盟」
奔走的楊肇嘉正在故鄉清水主持親族的喜事，震災一發生，立刻動用各項資
源，展開各項協助救護以及善後工作；同時，獲得台人熱烈支持的台灣新民
報，在「議會設置請願活動」領導人蔡培火的主持下，舉辦全島巡迴震災義
捐音樂會，為中部大地震舉行震災義演。

　　震災音樂會是形成「共襄盛舉」大眾意識的開始，同時期為救助震災舉

行的行動，亦有震災影片放映會、照片展、音樂會、演藝會、義賣會等等。許多民眾是在震災音樂會中，首次參與西式音樂會活動、甚或首次接觸西式音樂，震災音樂會對於將西式音樂的大致型態與形式推介到廣大的社群中，是有其相當正面意義。這兩次大規模的音樂活動在台灣音樂歷史發展的過程中，具有很大的影響力，它不僅是結合了藝術與社會的具體表現；更是將西洋音樂介紹給廣大人民的實證。而林教授熱心參與了歷史盛會。

教學生涯

一九三三年，林秋錦教授正式執教於母校台南長老教會中學並擔任音樂老師，亦兼任女子舍監。據其本人回憶她當時的教學情形：「每天中飯以後，學生都來練合唱，晚上下課後，又在宿舍練；晚上通常是那些唱得比較好的同學興趣盎然的再來上課。我不喜歡使用日本教材，而讓她們唱比較好聽的Schubert之藝術歌曲，當時沒有人有異議，而且非常喜歡這些音樂。」「我每週必須教十八個鐘頭，晚上、午飯後又加練，特別挑好的Solo讓她們唱，如此才能將學生們準備得隨時都能出去表演。」林秋錦教授便在如此認真的教學情形下，在長榮女中任職十多年，為早期南部學生奠定了豐富的音樂素養，並讓他們人人喜愛音樂。

一九五一年，林師進入台灣師範大學音樂系任教，一九五四年兼任政工幹校音樂科副教授，北上任教之決定對她的專業生命相當重要，不但將她帶到台灣的文化政治重心，也將她帶進台灣的音樂圈核心。林秋錦教授曾多次舉行學生音樂學習成果發表會，與前輩鋼琴家張彩湘合作演出，一直是台灣樂界不可忽視的明星人物。一九五〇～一九八〇年代，在台灣師範大學執教的三十年間，林師以校為家為台灣音樂界培養了許多優秀的演唱家及音樂教師。

一九七七年，林秋錦教授雖已屆退休之齡，台南家專仍禮聘其擔任該校音樂科主任及兼任教授，任職期間將家專音樂水準提升，擴展師生視野，積極籌辦各項活動，使南台灣的音樂氣息頓時加速成長，一九八〇年正式自台灣師範大學音樂系及台南家專退休。

退休生涯

由任職台南長老教會中學到退休，林教授教學年資足足有六十多年之久。一九八〇年之後，教授的專業重心由獨唱家、大學教授漸漸轉為社會聲樂教育及合唱指揮。在退休的歲月裡，她一直擔任長榮女中校友合唱團、中山教會以及日語長老教會的城中及天母兩會堂聖歌隊的指揮。她是一位身體力行，以音樂為終身之職，並鍥而不捨的、執著的將美妙歌聲融入所有人心的傳奇人物。

教學理念

林秋錦教授教學的教育理念可由其兩本著作 ——《聲樂的研究》、《古典意大利歌曲演唱法之研究》瞭解一二，特別是可從她的《聲樂的研究》瞭解她的教育理念與教學方法。《聲樂的研究》第二章〈聲樂的唱法〉中寫道：「成為聲樂家必備的條件，除了聲音之外，尚應具備正確的聽力及對音樂的強弱有識別的能力，更重要的是還需具有不屈不撓的耐心，不怕失敗，能具接受『公正』批評的勇敢精神。」

此外，林師特別重視專業的、合格教師的重要性，並對當時城鄉師資的差距提出看法，針對當時台灣專業音樂師資來源的紊亂，提出許多一針見血的批判。關於發音與發聲，她提出非常精闢的見解：「在開始練習聲樂曲以

前，必須充分研究發音與發聲，簡單的說，就是練習使聲音響亮，並練習使它發射出來。」而《古典意大利歌曲演唱法之研究》則闡述她對藝術歌曲詮釋的見解。

尾聲

　　終其一生，宗教與音樂是林秋錦教授生命的全部，早年留學日本，返國後，六十餘年的教育生涯，她不僅對學校音樂教育貢獻良多、並對社會音樂教育奉獻出她的一生。在今日社會中，到處都有她的學生；長榮女中、台灣師範大學、政工幹校、台南女子技術學院之校友亦或教會朋友，蔓佈於南北台灣，而現今在台灣聲樂界深具影響力的聲樂家，如申學庸、劉塞雲、陳明律、金慶雲、任蓉、李靜美、董蘭芬、范宇文等諸位教授，均是林秋錦教授的高足或慕名而來上課的知名人士。世紀初，台灣音樂界渴求音樂教育人才，林教授生逢其時，在這種背景與環境下，使世紀中返台的留日學生，成為接續今日台灣音樂環境基礎的先驅。林秋錦教授一生教學嚴謹但對學生卻是不折不扣的慈母心，一生雖未婚，但對學生感情上、事業上都盡全力在精神實質上予以支援。她以誠懇感恩的心，歌頌上帝的眷顧，這一切使她勇敢的享受豐富的一生。歌聲雖止，燈火已熄，但林秋錦教授的精神卻永存在我們心中。安息吧！敬愛的老師，我們向您致上最崇高的敬意。

2000.3.5 台北

府城傑出聲樂家林秋錦教授追思禮拜獻詞

蕭瓊瑞（台南市政府文化局局長）

有美的聲音

若鶯鳥在清早的樹林

啼唱

有美的身形

若黃昏水面閃閃的

天光

您是上帝恩賜美麗的化影

用美的聲音

安慰苦難的心靈

可愛的聲音

令人尊敬

可愛的聲音

是阮永世無盡的榮光

在您故鄉

有許多欣慕的心靈

用詩結成香香的獻祭

在美的聲音

暫時怙怙的時

在美的身形

輕輕俯落的時

有美的聲音

若鶯鳥在清早的樹林

啼唱

有美的身形

若黃昏水面閃閃的

天光

您是上帝恩賜永遠美麗的化影

我的姨媽

劉碧隆敬述

　　小時候，阿姨在我的印象中，是位嚴謹又帶點慈祥親切的人，每次只要聽說她要來訪時，全家大小就像如臨大敵般，連一向只關心病人的爸爸，也再三叮嚀阿桑要及早準備，將家裡整理乾淨，彷彿面臨年中的內務大檢查。小朋友們則是憂喜參半，憂的是不知哪裡不合阿姨的標準又要挨罵，喜的則是阿姨每次都會發給每人一個紅包。所以，阿姨每年的來訪，對我家來說，是與過年一樣重要的大事。

　　阿姨對找人這件事有自己的一套哲學，她從不問詳細地址，只問在附近有那個特定的目標。令我難忘的一次是我在台中就讀高中時，有一天與班上同學在宿舍玩撲克牌，忽然間我站起來趕快把牌收起來，同學說：「你神經啊！又沒什麼事幹嘛這麼緊張？」我對我同學說我阿姨要來找我了，因為我聽到巷口（約一百公尺外）傳來阿姨找我的聲音，這就是阿姨找人的特色。

　　阿姨在我心目中的感覺，直到我第一次因公赴台北受訓時才有改變，雖與阿姨相處僅有短短半年，但同輩的親戚中從未有人與阿姨同住這麼久，在這期間，我發現阿姨的生活是那麼的規律，跟學校教授互動之間，雖然時有衝突，但是對學生則不時流露關懷，而我也因此逐漸改變我對阿姨的看法，認為她是值得信任，也可以認真討論一些事情的對象。

　　在我結婚生子後，因為內人的娘家在北部，所以我每年陪她回娘家時，一定會順道到台北探望阿姨，當我們一家到訪時，她總是非常地高興，並分送小孩們禮物，我也會準備一個紅包給她，而她對我的貼心非常高興，直說讓她覺得有家的感覺，小孩子們也因為姨婆給的紅包最大而充滿興奮與期

待。阿姨對我的孩子們也非常和藹，不論他們如何嬉笑玩鬧，她都不動怒，想起小時候到阿姨家時，她總是規定我們坐要有坐相，椅子只能坐三分之一椅墊，更遑論任意躺或跳了，我想阿姨會有這樣的改變，大概是歲月磨鍊的緣故，也讓我感到有點妒忌呢！

有一天晚上，我忽然接到阿姨的電話，我直覺有異樣，馬上連絡當醫生的二哥，請他立刻北上，在他告知我阿姨的狀況後，我與學護理的內人也馬上趕上台北，準備把阿姨接回高雄就近照顧，起初阿姨不肯，後來才接受我的建議。記得離開台北的那天，我還特地帶她到陽明山上，品嘗她最喜歡的台灣料理，不過回到高雄後她身體狀況就不是很好，在家裡住了幾天後就進了醫院。

在醫院裡她對護士很親切，而護士們也覺得她是最合作的病人，我和太太輪流在醫院陪她，並且一直鼓勵她，激發她的求生意志。

有一次情況危急時，醫生建議做頸切，這令我和妻子陷入長考，對一位聲樂家而言，頸切是何等殘忍的一件事呢？但在與阿姨溝通後，竟也獲得她的同意，其後病情起起伏伏，數度進出加護病房，卻能二度脫離呼吸器，以一位高齡九十歲的人而言，求生意志還能這麼堅強，實屬難得，也是醫院內從未有的一項奇蹟。但阿姨的年齡實在太大了，不久後忽然病情又急轉直下，終究不敵病魔，撒手而去，歷經十幾個月來的病痛折磨，對她來說實在是太沉重了。

在為她安排後事的過程中，收到來自她的學生、朋友、各界的慰問，我才發現，原來在她的一生中，曾將關懷與溫暖分送給如此多的人。我想唯一能做的，就是在山上為她修建一座乾淨的墓園，將她潔淨無私的典範長留人間。

參 考 書 目

1. 吳玲宜，《台灣前輩音樂家群相》，台北市，大呂出版社，1993 年。
2. 顏廷階，《中國現代音樂家傳略》，台北市，綠與美出版社，1998 年。
3. 林春鶯，《我的自傳》，香港，1998 年。
4. 盧錦堂，《台灣歷史人物小傳——明清時期》，台北市，國家圖書館，2001 年。
5. 顏力仁，《台灣歷史人物小傳——日據時期》，台北市，國家圖書館，2002 年。
6. 陳郁秀，《百年台灣音樂圖像巡禮》，台北市，時報出版社，1998 年。
7. 陳郁秀，《音樂台灣閱覽》，台北市，王公出版社，1997 年。
8. 陳郁秀，《音樂台灣——百年論文集》，台北市，白鷺鷥文教基金會，1997 年。
9. 郭乃惇，《台灣基督教音樂史綱》，台北市，橄欖基金會，1975 年。
10. 許常惠，《音樂史論述稿》，台北市，全音樂譜出版社，1986 年。
11. 陳碧娟，《台灣新音樂史》，台北市，樂韻出版社，1995 年。
12. 劉靖之，《中國新音樂史論集》，香港，香港大學亞洲研究中心，1988 年。
13. 賴淳彥，《蔡培火的詩曲及彼個時代》，吳三連台灣史料基金會，1999 年。
14. 楊肇嘉，《楊肇嘉回憶錄》，台北市，三民書局，1967 年。
15. 林淑真，《張彩湘——聆聽琴鍵的低語》，台北市，時報出版社，2003 年。
16. 王成聖，〈林秋錦畢生獻身樂壇〉，《中外雜誌（408 期）》，台北市，2001 年。

附
錄

國家圖書館出版品預行編目資料

林秋錦：雲雀的天籟美聲 / 陳明律撰文. --
初版.-- 宜蘭五結鄉：傳藝中心出版；
台北市：時報文化發行, 2003[民92]
面；　公分. --（台灣音樂館.資深音樂家叢書 ；24）
參考書目：143面
　　ISBN 957-01-5296-6（平裝）
　　1.林秋錦 ─ 傳記　2.音樂家 ─ 台灣 ─ 傳記

910.9886　　　　　　　　　　　　　92018911

台灣音樂館 資深音樂家叢書

林秋錦──雲雀的天籟美聲

指導：行政院文化建設委員會
著作權人：國立傳統藝術中心
發行人：柯基良
　　　　地址：宜蘭縣五結鄉五濱路二段201號
　　　　電話：（03）960-5230・（02）2341-1200
　　　　網址：www.ncfta.gov.tw
　　　　傳真：（02）2341-5811
顧問：申學庸、金慶雲、馬水龍、莊展信
計畫主持人：林馨琴
主編：趙琴
撰文：陳明律
執行編輯：心岱、郭燕鳳、李靜怡、梅蒂歐
美術設計：小雨工作室
美術編輯：子澈工作室
出版：時報文化出版企業股份有限公司
　　　臺北市108和平西路三段240號4F
　　　發行專線：（02）2306-6842
　　　讀者免費服務專線：0800-231-705
　　　郵撥：0103854~0時報出版公司
　　　信箱：臺北郵政七九～九九信箱
　　　時報悅讀網：http://www.readingtimes.com.tw
　　　電子郵件信箱：ctliving@readingtimes.com.tw
製版：瑞豐實業股份有限公司
印刷：詠豐彩色印刷股份有限公司
初版一刷：二〇〇三年十二月二十日
定價：600元

◎本書圖片來源皆由林秋錦家屬、白鷺鷥文教基金會、陳明律提供。